深夜食堂

㉗

安倍夜郎

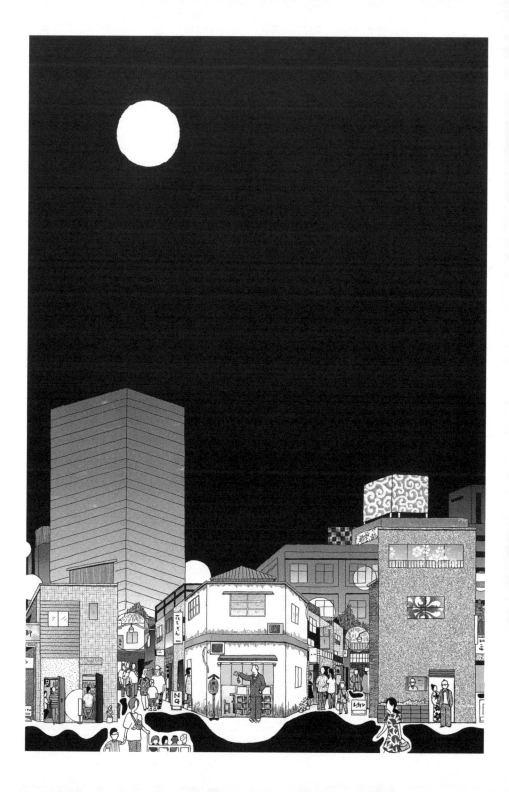

# 菜單

凌晨兩點

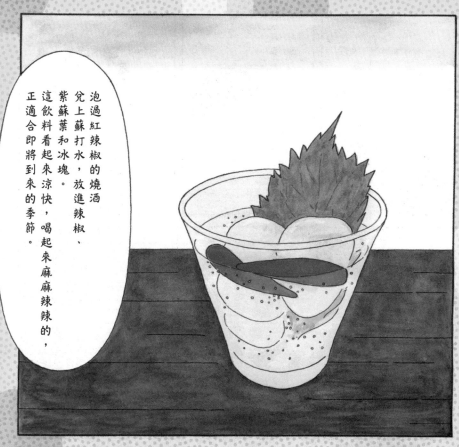

泡過紅辣椒的燒酒兌上蘇打水，放進辣椒、紫蘇葉和冰塊。這飲料看起來涼快，喝起來麻麻辣辣的，正適合即將到來的季節。

好像金魚缸喔。

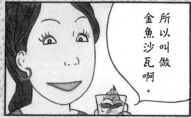

所以叫做金魚沙瓦啊。

# 第 366 夜◎金魚沙瓦

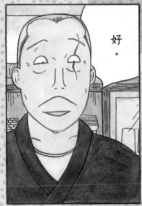

好。

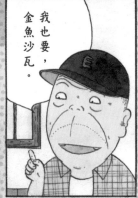

我也要，
金魚沙瓦。

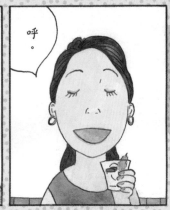

呼。

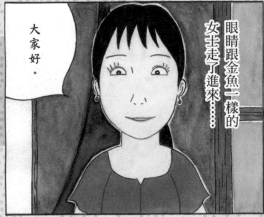

大家好。

眼睛跟金魚一樣的女生走了進來……

就在此時，

喀啦

歡迎光臨。

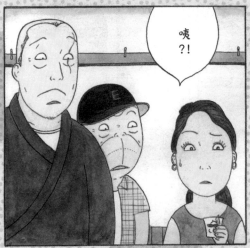

咦?!

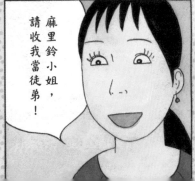

麻里鈴小姐，
請收我當徒弟！

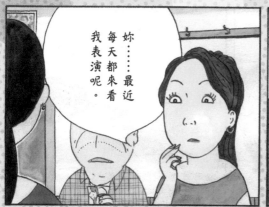

妳……最近每天都來看我表演呢。

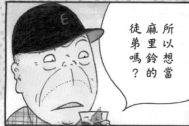

所以想當麻里鈴的徒弟嗎？

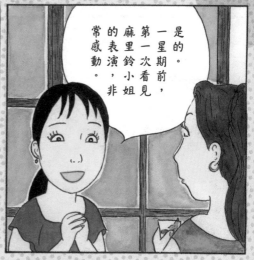

是的。一星期前，第一次看見麻里鈴小姐的表演，非常感動。

是的。

……

在銀行上班。

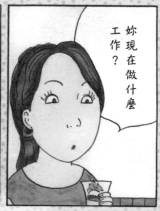

妳現在做什麼工作？

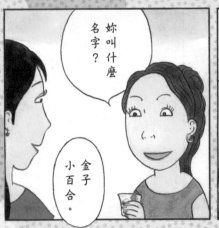

妳叫什麼名字？

金子小百合。

還是不要吧，雖然我很想看妳裸體。

喂。

嗯。因為妳想當脫衣舞孃，不是嗎？

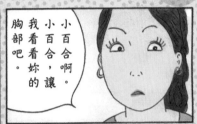

小百合啊。小百合，讓我看看妳的胸部吧。

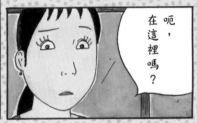

呃，在這裡嗎？

！

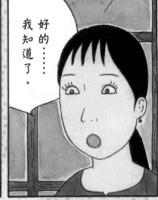

好的……我知道了。

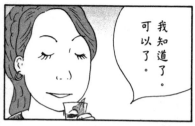

我知道了。可以了。

哎?!

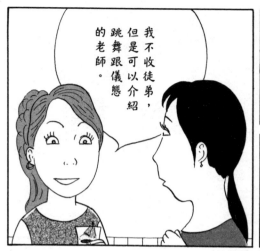

我不收徒弟，但是可以介紹跳舞跟儀態的老師。

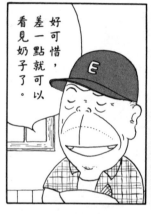

好可惜，差一點就可以看見奶子了。

太好啦。

多謝您！

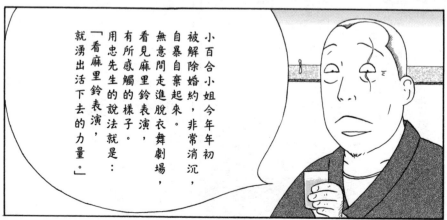

小百合小姐今年年初被解除婚約，非常消沉，自暴自棄起來。

無意間走進脫衣舞劇場，看見麻里鈴表演，有所感觸的樣子。

用忠先生的說法就是：「看麻里鈴表演，就湧出活下去的力量。」

哎……

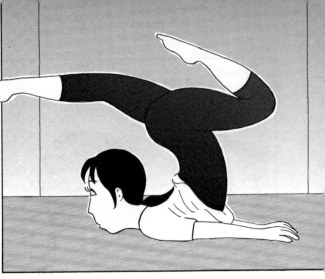

妳練新體操?!
怪不得與眾不同。

這樣的話，好像可以比預期早出道呢。老師說的。

真是乾脆啊。
藝名叫什麼呢？

這個啊——

銀行那邊呢？

這個月就辭職。

一〇

麻里鈴小姐，
能替我
取名嗎？

咦……
我嗎？

拜託您了。

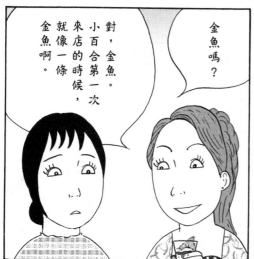

金魚嗎？

對，金魚。
小百合第一次
來店的時候，
就像一條
金魚啊。

……這樣的話

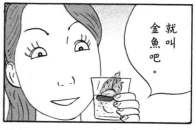

就叫
金魚
吧。

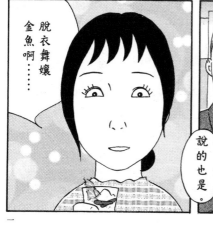

脫衣舞孃
金魚啊……

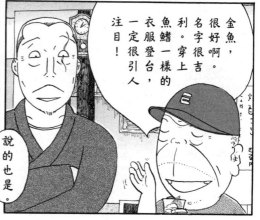

金魚，
很好啊。
名字很吉
利。穿上
魚鰭一樣的
衣服登台，
一定很引人
注目！

說的
也是。

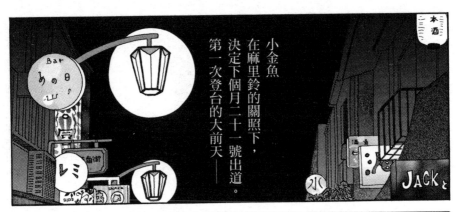

小金魚在麻里鈴的關照下，決定下個月二十一號出道。第一次登台的大前天——

小金魚，我一定去。

我也去！跟公司請假去。

店裡也會送喔。

我會送花籃去，在劇場門口排成兩排的那種。

我也參加！

太好了。

好的，感謝大家，我會努力的。

歡迎光臨。

一二

小百合，
別做蠢事了。

這位就是
因為母親激烈反對
而毀棄婚約的小百合前未婚夫。

現在還
來得及。

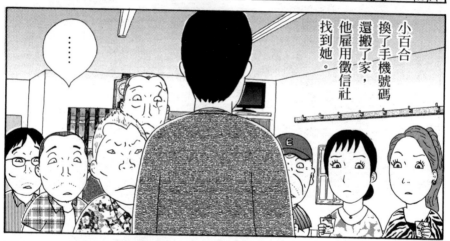

⋯⋯

小百合
換了手機號碼
還搬了家，
他雇用徵信社
找到她。

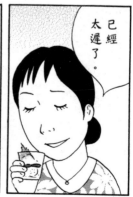

已經
太遲了。

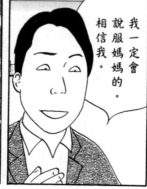

我一定會
說服媽媽的。
相信我。

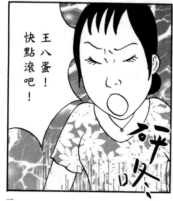

王八蛋！
快點滾吧！

一三

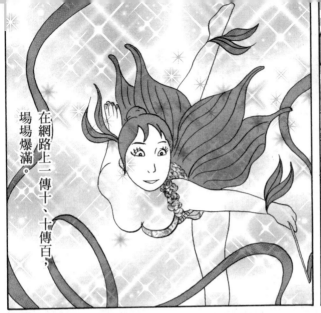

在網路上一傳十、十傳百，場場爆滿。

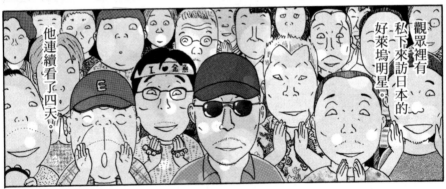

觀眾裡有私下來訪日本的好萊塢明星。

他連續看了四天。

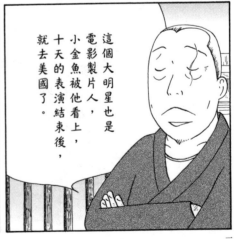

這個大明星也是電影製片人，小金魚被他看上，十天的表演結束後，就去美國了。

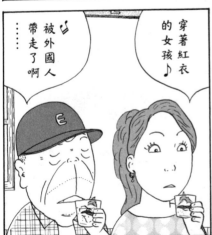

穿著紅衣的女孩♪

被外國人帶走了啊……

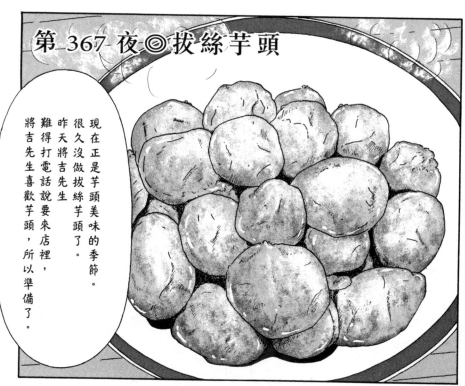

現在正是芋頭美味的季節。很久沒做拔絲芋頭了。昨天將吉先生難得打電話說要來店裡，將吉先生喜歡芋頭，所以準備了。

是阿龍的朋友，

將吉先生

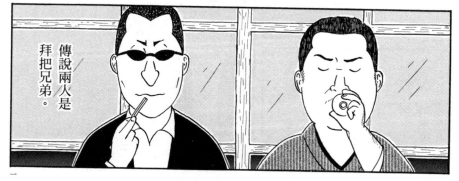

傳說兩人是拜把兄弟。

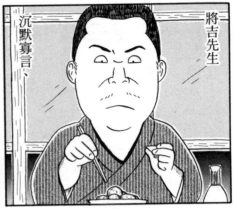
將吉先生沉默寡言、

有點笨拙。

絕對不饒過你。

將吉先生今天心情不好啊。

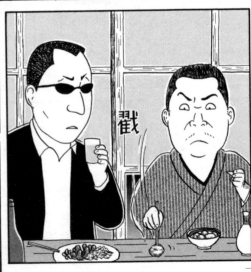

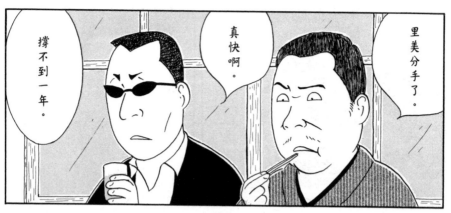

撐不到一年。

真快啊。

里美分手了。

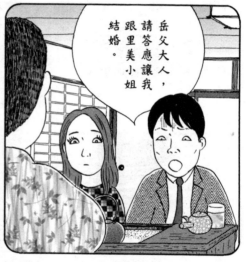

岳父大人，請答應讓我跟里美小姐結婚。

唔，爸爸，拜託啦。

是叫阿聰吧，你這傢伙，能讓里美幸福嗎？

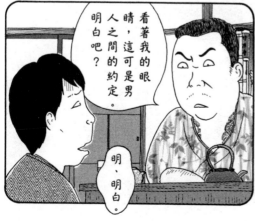

看著我的眼睛，這可是男人之間的約定。明白吧？

明、明白。

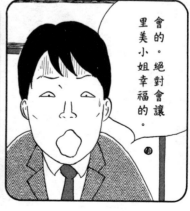

會的。絕對會讓里美小姐幸福的。

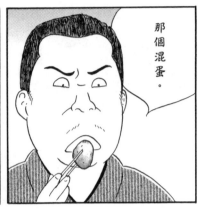

那個混蛋。

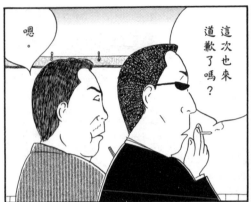

嗯。

這次也來道歉了嗎？

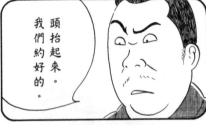

頭抬起來。我們約好的。

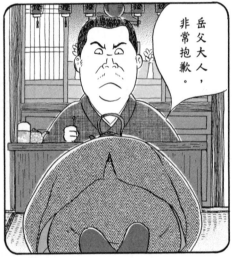

岳父大人，非常抱歉。

喂！！

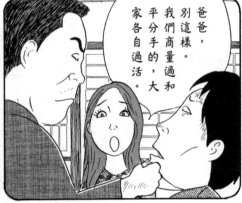

爸爸，別這樣。我們商量過和平分手的，大家各自過活。

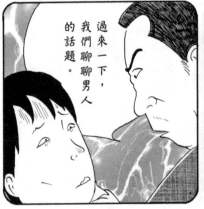

過來一下，我們聊聊男人的話題。

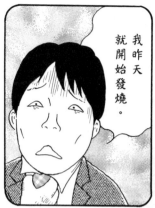

我昨天就開始發燒。

怎麼啦?

咳咳咳咳

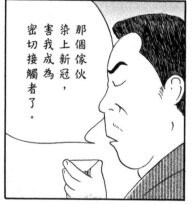

那個傢伙染上新冠,害我成為密切接觸者了。

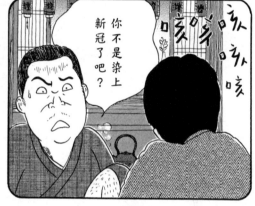

你不是染上新冠了吧?

老闆,這真好吃。再來一份芋頭。

謝謝。這回我好少機會出場。

嗯。我打了四劑疫苗呢。

阿將,你沒事吧?

所以我今天約他在這裡聊聊男人的話題。

追加的拔絲芋頭。

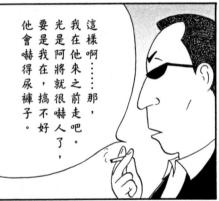

這樣啊……那，我在他來之前走吧。光是阿將就很嚇人了，要是我在，搞不好他會嚇得尿褲子。

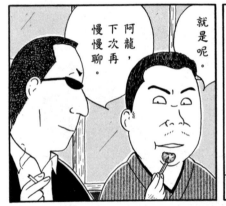

就是呢。

阿龍，下次再慢慢聊。

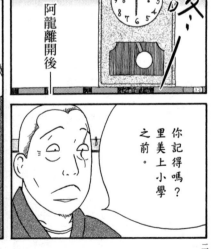

你帶她來過一次。

這麼說來有耶。

阿龍離開後

你記得嗎？里美上小學之前。

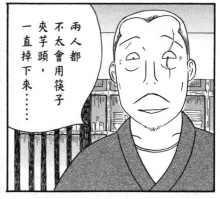

兩人都不太會用筷子夾芋頭，一直掉下來�⋯⋯

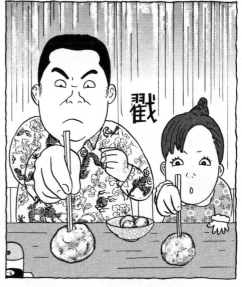

戳

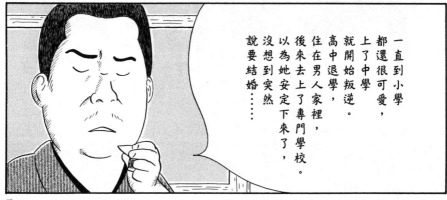

一直到小學都還很可愛，上了中學就開始叛逆。高中退學。住在男人家裡，後來去上了專門學校，以為她安定下來了，沒想到突然說要結婚⋯⋯

突然說什麼啊。

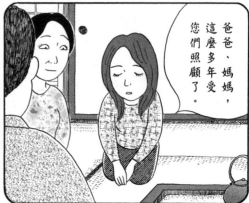

爸爸、媽媽，這麼多年受您們照顧了。

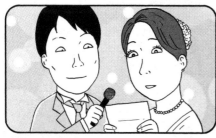

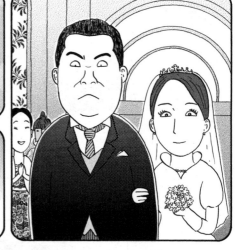

喀咔

歡迎光臨。

那個混蛋。

爸，沒能讓里美小姐幸福，真的非常抱歉。今天我來，有用命抵罪的覺悟。

沒要你的命。阿聰……坐下說話。

兩瓶溫酒，久等了。

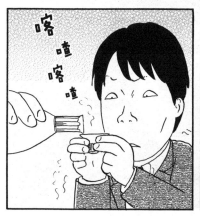

喀嚓喀嚓

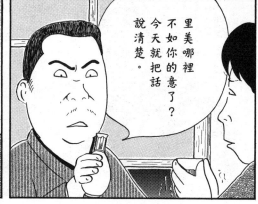

里美哪裡不如你的意了？今天就把話說清楚。

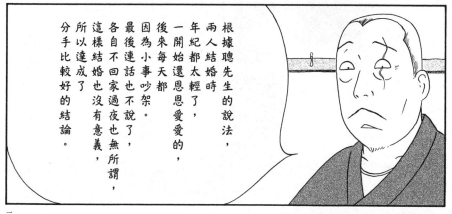

根據聰先生的說法，兩人結婚時年紀都太輕了，一開始還恩恩愛愛的，後來每天都因為小事吵架。最後連話也不說了，各自不回家過夜也無所謂，這樣結婚也沒有意義，所以達成了分手比較好的結論。

二三

後來怎樣了？

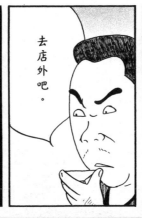

去店外吧。

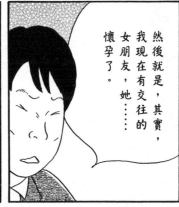

然後就是，其實，我現在有交往的女朋友，她……懷孕了。

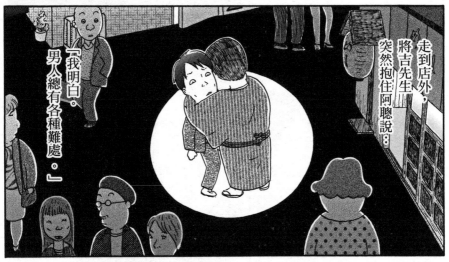

走到店外，將吉先生突然抱住阿聰說：

「我明白。男人總有各種難處。」

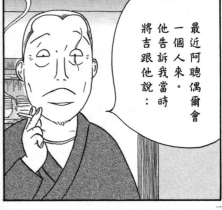

最近阿聰偶爾會一個人來。他告訴我當時將吉跟他說：

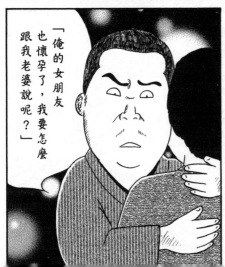

「俺的女朋友也懷孕了，我要怎麼跟我老婆說呢？」

二四

# 第 368 夜 ◎ 番茄豬排

呵呵 呵呵 啊 啊

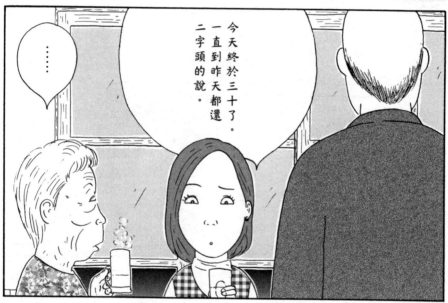

……

今天終於三十了。一直到昨天都還二字頭的說。

澄江姐可不是三十了。

?!

哎喲，生日快樂，跟我同一天呢。

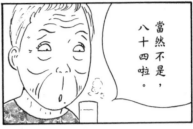

當然不是，八十四啦。

恭喜妳們，生日快樂。請兩位喝一杯吧。想喝什麼？

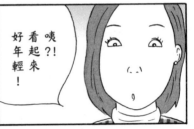

咦?!看起來好年輕！

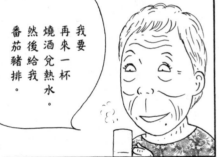

我要再來一杯燒酒兌熱水。然後給我番茄豬排。

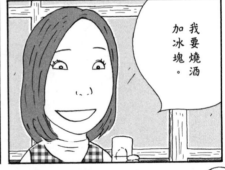

我要燒酒加冰塊。

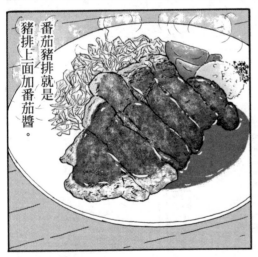

番茄豬排就是豬排上面加番茄醬。

番茄豬排是什麼？

好的。

心情好些了嗎？

好的。

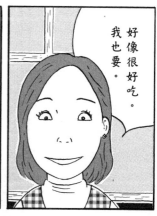

好像很好吃。
我也要。

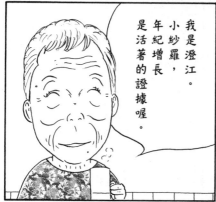

我是澄江。
小紗羅，
年紀增長
是活著的證據喔。

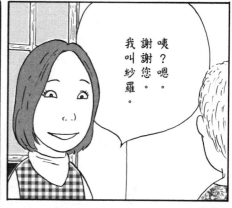

咦？。嗯。
謝謝您。
我叫紗羅。

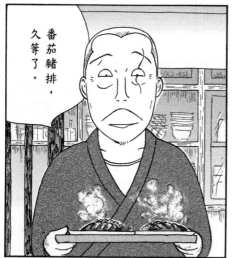

番茄豬排，
久等了。

說的也是。
澄江姐，
您保持年輕有
什麼祕訣嗎？

那是有的。
吃肉啊，
吃肉！

我開動了。

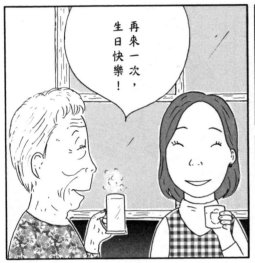

再來一次，生日快樂！

要吃肉。

是的，要吃肉。

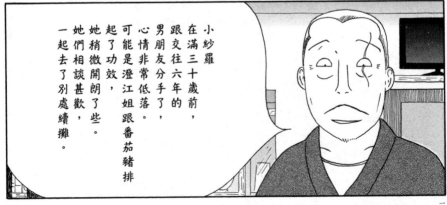

小紗羅在滿三十歲前，跟交往六年的男朋友分手了，心情非常低落。可能是澄江姐跟番茄豬排起了功效。她稍微開朗了些。她們相談甚歡，一起去了別處續攤。

五天後

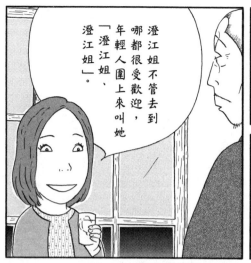

澄江姐不管去到哪都很受歡迎，年輕人圍上來叫她「澄江姐、澄江姐」。

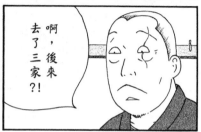

啊，後來去了三家?!

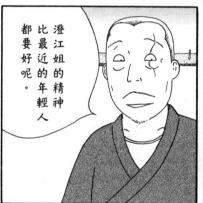

澄江姐的精神比最近的年輕人都要好呢。

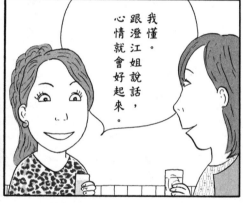

我懂。跟澄江姐說話，心情就會好起來。

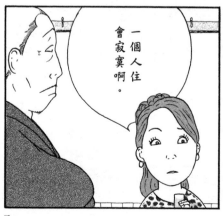

一個人住會寂寞啊。

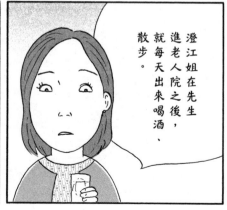

澄江姐在先生進老人院之後，就每天出來喝酒、散步。

哈哈，這樣
很好啊

她說很開心，
不用做飯，
輕鬆自在。

歡迎光臨。

咚
啦

我也要！

我也要。

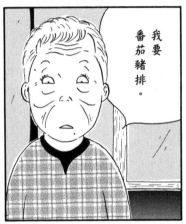

我要
番茄豬排

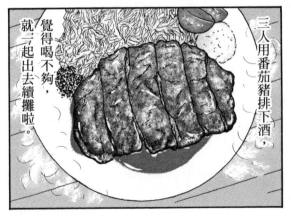

三人用番茄豬排下酒，
覺得喝不夠，
就三人一起出去續攤啦。

好的。

那個老太太叫澄江對吧？常常點番茄豬排的。

嗯，還在呢。剛剛

俊郎・田口是去年在巴黎去世的西洋畫家吧？

對。

上次我在上野的美術館看見她，俊郎・田口的回顧展。

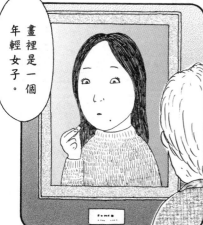

畫裡是一個年輕女子。

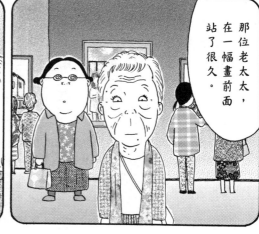

那位老太太，在一幅畫前面站了很久。

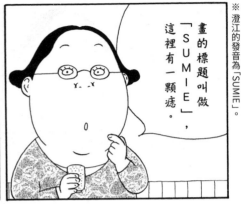

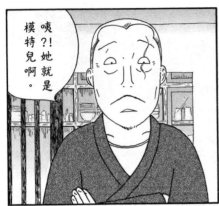

※澄江的發音為「SUMIE」。

畫的標題叫做「SUMIE」，這裡有一顆痣。

咦?!她就是模特兒啊。

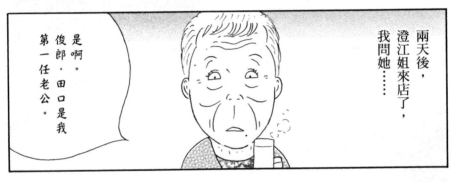

兩天後，澄江姐來店了，我問她……

是啊。俊郎・田口是我第一任老公。

啊，好厲害!然後呢，然後呢?

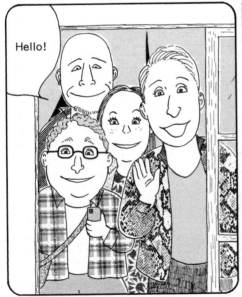

Hello!

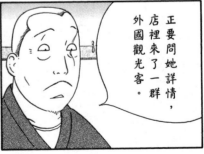

正要問她詳情，店裡來了一群外國觀光客。

三三

Hi, Welcome to The Midnight Diner!

我一聽到英文就僵住了——

?!

哇～～澄江姐會說英語啊?!

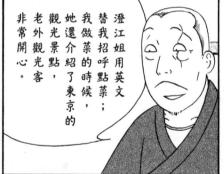

澄江姐用英文替我招呼點菜;我做菜的時候,她還介紹了東京的老外觀光景點,觀光客非常開心。

喀啦

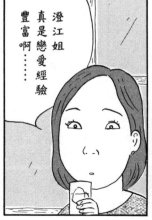

澄江姐真是戀愛經驗豐富啊……

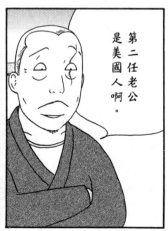

第二任老公是美國人啊。

歡迎光臨。

這位戀愛經驗豐富的女士，跟第三任老公一起來了。

這傢伙，從老人院逃出來了。

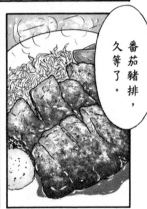

番茄豬排，久等了。

嘻嘻。這就是重修舊好啊！

乖乖待在那裡就好了，真是的……

杏鮑菇很有意思。

看起來像兄弟，

第369夜◎奶油杏鮑菇醬油燒

也像親子，

這與其說像夫妻……

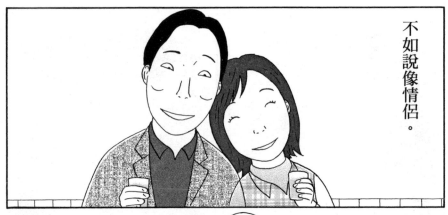

不如說像情侶。

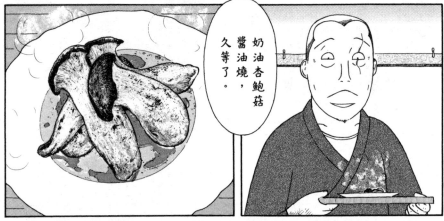

奶油杏鮑菇醬油燒，久等了。

我開動了。

協力／東京高圓寺「Kitchen Bar NORAYA」

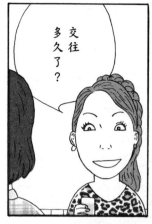

交往多久了？

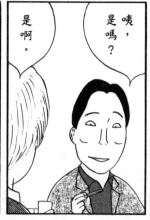

是啊。

是嗎？

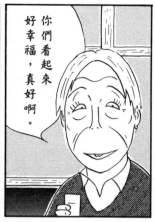

咦，

你們看起來好幸福，真好啊。

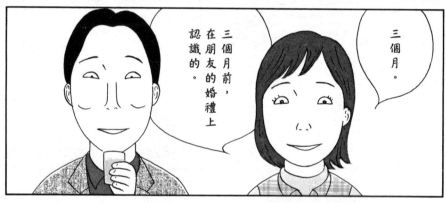

三個月前，在朋友的婚禮上認識的。

三個月。

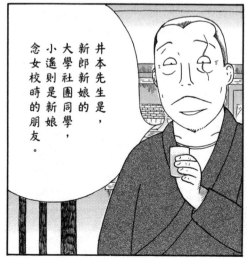

井本先生是，新郎新娘的大學社團同學，小遙則是新娘念女校時的朋友。

嗯。

嗯！

甜甜蜜蜜的兩人
離開後——

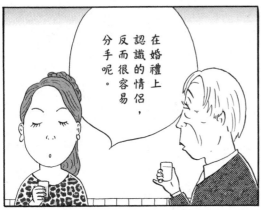

在婚禮上認識的情侶，反而很容易分手呢。

在婚禮喜慶的氣氛中認識，無論男女都很容易墜入愛河。但是過一陣子，魔法就會解除了。

是嗎？

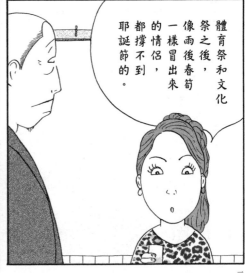

體育祭和文化祭之後，像雨後春筍一樣冒出來的情侶，都撐不到耶誕節的。

這樣啊。

兩星期後——

我開動了。

井本今天去哪了？

說突然要加班。

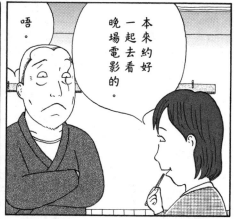

本來約好一起去看晚場電影的。

唔。

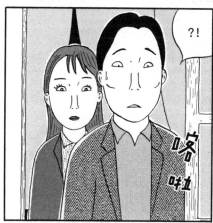

?!

咯啦

……

小遙，抱歉。因為我有事想找井本商量。

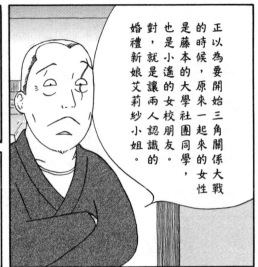

正以為要開始三角關係大戰的時候，原來一起來的女性是藤本的大學社團同學，也是小遙的女校朋友。對，就是讓兩人認識的婚禮新娘艾莉紗小姐。

這樣啊。

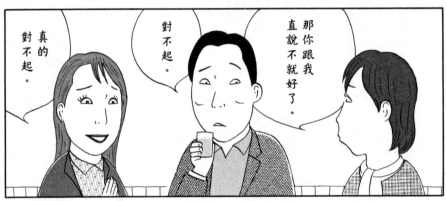

那你跟我直說不就好了。

對不起。

真的。對不起。

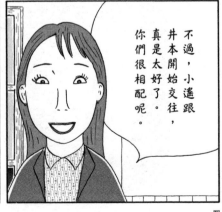

不過，小遙跟井本開始交往，真是太好了。你們很相配呢。

……謝謝

次日——

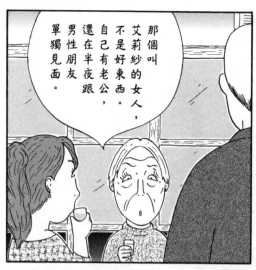

那個叫艾莉紗的女人，不是好東西。自己有老公，還在半夜跟男性朋友單獨見面。

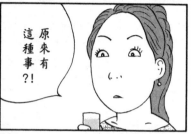

原來有這種事?!

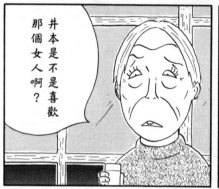

那個女人啊？井本是不是喜歡

放小遙鴿子，撒謊說要加班，卻跟那女的見面。太誇張了。

……

是吧，是吧！可能以前告白被拒絕，不久之前見到了又動心這樣？

是吧。所以念念不忘。

小遙也覺得井本有點不對勁，

兩人之間的關係在那之後，

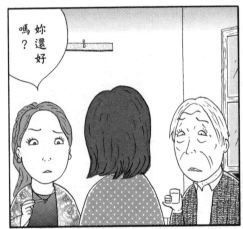

妳還好嗎？

?!

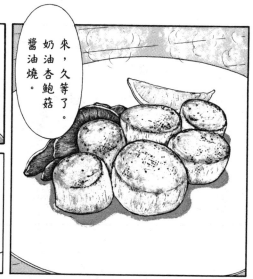

來，久等了。奶油杏鮑菇醬油燒。

這樣切看起來像扇貝。

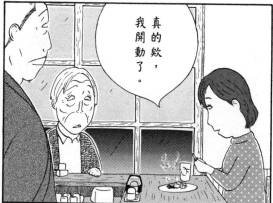

真的欸，我開動了。

新年的時候——

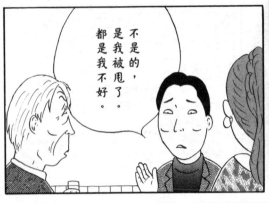

不是的，
是我被甩了。
都是我不好。

久等了。
奶油杏鮑菇
醬油燒。

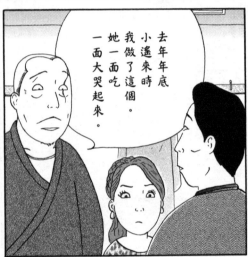

去年年底
小遙來時
我做了這個。
她一面吃
一面大哭起來。

?!

過了一陣子，
兩人又和好了。

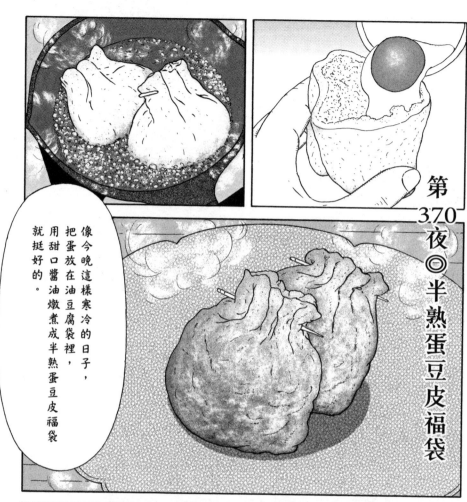

第370夜◎半熟蛋豆皮福袋

像今晚這樣寒冷的日子，把蛋放在油豆腐袋裡，用甜口醬油燉煮成半熟蛋豆皮福袋就挺好的。

我開動了。

和醬油煮透了的油豆腐……

半熟蛋

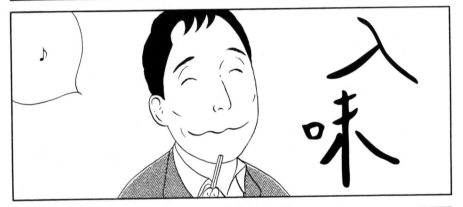

入味

♪

看你吃得真開心啊。

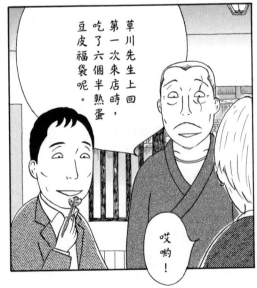

草川先生上回第一次來店時，吃了六個半熟蛋豆皮福袋呢。

哎喲！

嗯。

這裡想吃什麼都可以做，所以我就點了。這個哪家餐廳的菜單上都沒有。

通常大家不會特別到店裡來點自己很容易就能做的菜。

嗯嗯……

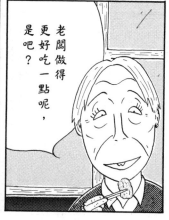

老闆做得更好吃一點呢，是吧？

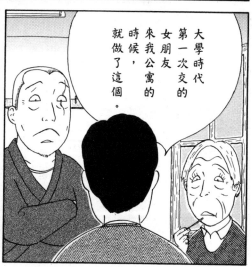

大學時代第一次交的女朋友來我公寓的時候，就做了這個。

喔！

有時候會毫無理由地想吃。

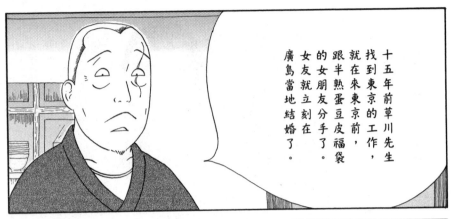

十五年前草川先生找到東京的工作，就在來東京前，跟半熟蛋豆皮福袋的女朋友分手了。女友就立刻在廣島當地結婚了。

什麼？

舊情難忘呢。

草川先生離開後——

草川先生沒忘記女朋友喔。要不然，怎麼那麼喜歡吃半熟蛋豆皮福袋。

結果今天也吃了六個。

要是我的話，氣都喘不過來了……

太約一個月之後，草川先生帶著來公司訪問職場前輩的年輕人來了。

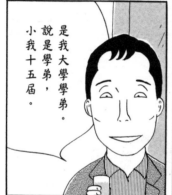

是我大學學弟。說是學弟，小我十五屆。

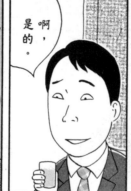

啊，是的。

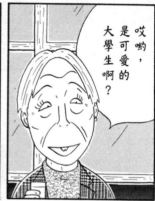

哎喲，是可愛的大學生啊？

大學的就職課調查，發現我想進的公司裡只有一個學長。

草川先生是在廣島上的大學吧？

嗯，是的。

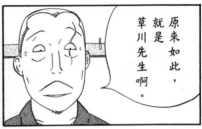

原來如此，就是草川先生啊。

藤井，想吃什麼？

這家店沒有菜單，但想吃什麼大概都能幫你做。

這樣啊?!

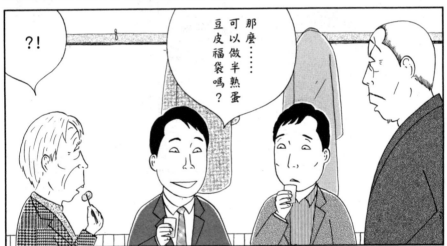

那麼……可以做半熟蛋豆皮福袋嗎？

?!

可以。草川先生也吃半熟蛋豆皮福袋嗎？

啊，好。

我開動了。

我媽媽偶爾也做，但是太甜啦。

好吃!!

對不起，藤井你全名叫什麼？

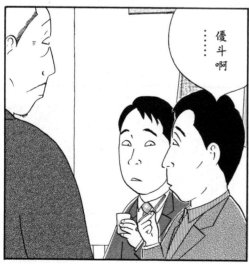

……優斗啊

優斗。優雅的北斗。

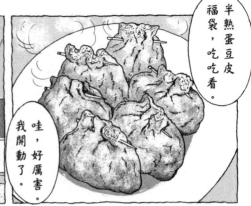

半熟蛋豆皮福袋,吃吃看。

哇,好厲害。我開動了。

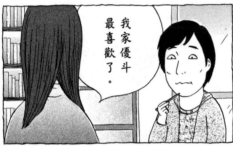

我家優斗最喜歡了。

怎樣,好吃嗎?

......

她打電話給我了。

三天後——

哪位？

半熟蛋豆皮
福袋的前女友
……

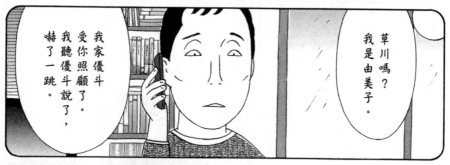

我家優斗
受你照顧了。
我聽優斗說了，
嚇了一跳。

草川嗎？
我是由美子。

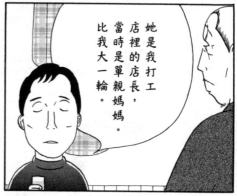

她是我打工
店裡的店長，
當時是單親媽媽。
比我大一輪。

找到工作的
時候，她幫我
慶祝，在續攤
的酒吧……

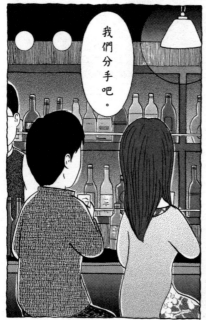

我們分手吧。

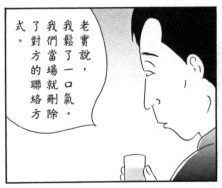

老實說，我鬆了一口氣。我們當場就刪除了對方的聯絡方式。

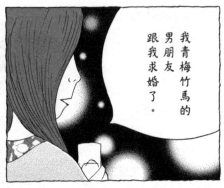

我青梅竹馬的男朋友跟我求婚了。

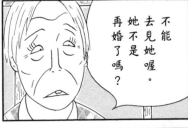

不能去見她喔。她不是再婚了嗎？

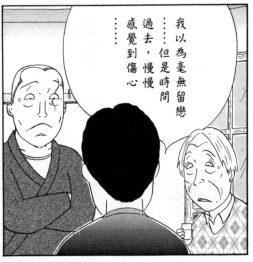

我以為毫無留戀……但是時間一過去，慢慢感覺到傷心……

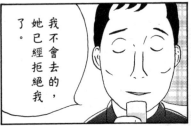

我不會去的，她已經拒絕我了。

即便如此，草川先生還是去廣島找她了……真是傻啊。潘朵拉的盒子不應該打開的。

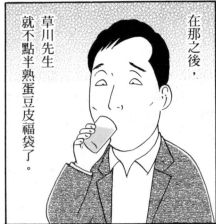

在那之後，草川先生就不點半熟蛋豆皮福袋了。

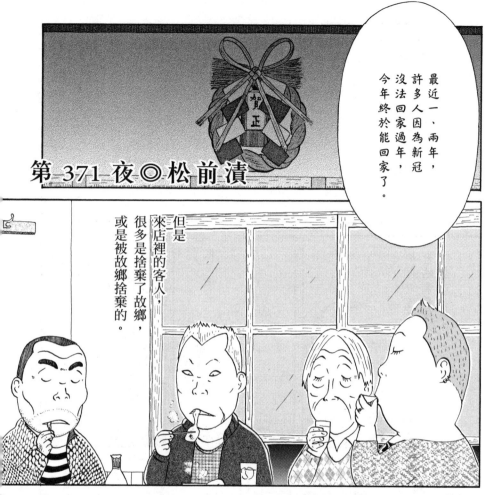

第371夜◎松前漬

最近一、兩年，許多人因為新冠沒法回家過年，今年終於能回家了。

但是來店裡的客人，很多是捨棄了故鄉，或是被故鄉捨棄的。

吃吧！

好啊。

有松前漬，吃嗎？

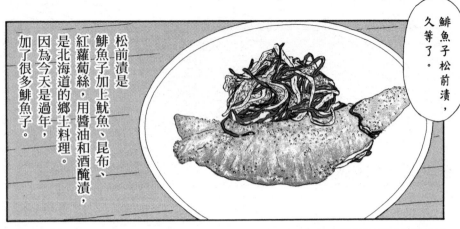

鯡魚子松前漬，久等了。

松前漬是鯡魚子加上魷魚、昆布、紅蘿蔔絲，用醬油和酒醃漬，是北海道的鄉土料理。因為今天是過年，加了很多鯡魚子。

年底的時候老媽常常做，雖然沒有加鯡魚子

很下酒呢。

嚼嚼嚼嚼 ♪

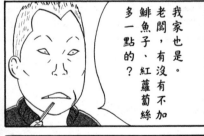

我家也是。老闆，有沒有不加鯡魚子、紅蘿蔔絲多一點的？

我想也有人喜歡那種，做了很多。

那就要大碗白飯，配那種。

我也要！

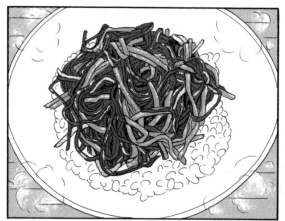

好的。

嗯。

果然要這樣。

嗯。

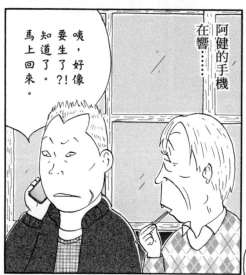

咦,好像要生了?!知道了。馬上回來。

阿健的手機在響……

孩子要出生了嗎？

嗯。我的孩子。老闆，麻煩結帳。

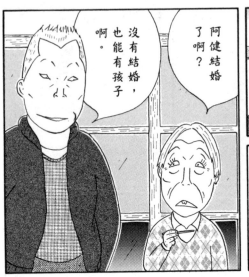

阿健結婚了啊？

沒有結婚，也能有孩子啊。

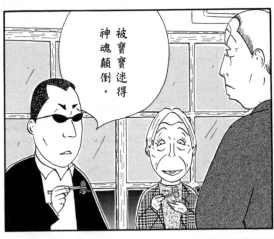

被寶寶迷得神魂顛倒。

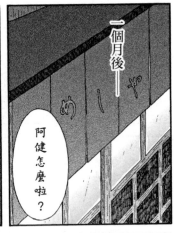

一個月後——

阿健怎麼啦？

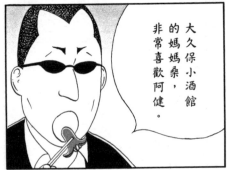

大久保小酒館的媽媽桑，非常喜歡阿健。

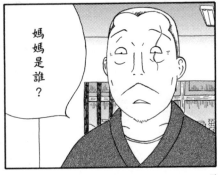

媽媽是誰？

阿健那傢伙說：「沒有我這種爸爸，小孩比較幸福。」好像不願意去登記呢。

別看那孩子的外表，其實是個溫柔的人。

學霸悟志怎麼能在那種地方晃來晃去。

真的幫了大忙。

三天後，阿健帶著怎麼看都不像黑道的正經人來了——

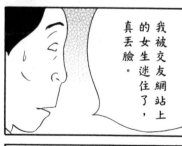

我被交友網站上的女生迷住了，真丟臉。

不講這個，看這裡。

阿健的老朋友悟志在歌舞伎町的小巷裡被混混纏住了，阿健剛好路過，救了他。悟志先生在老家岩手的公司上班，昨天來東京出差。

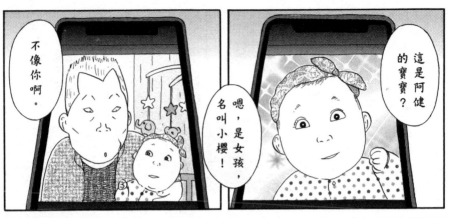

不像你啊。

嗯，是女孩，名叫小櫻！

這是阿健的寶寶？

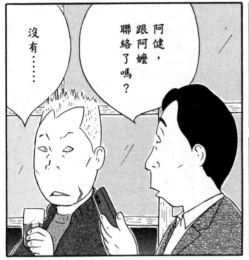

阿健，跟阿嬤聯絡了嗎？

沒有……

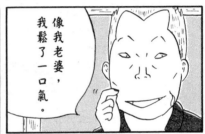

像我老婆，我鬆了一口氣。

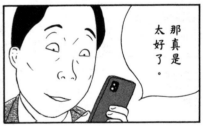

那真是太好了。

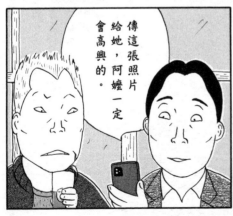

傳這張照片給她，阿嬤一定會高興的。

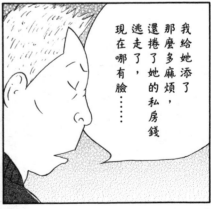

我給她添了那麼多麻煩，還捲了她的私房錢逃走了，現在哪有臉……

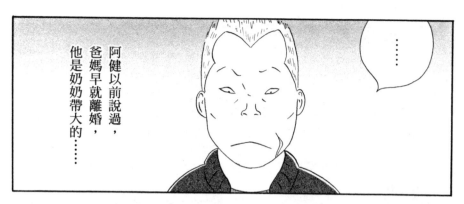

阿健以前說過，爸媽早就離婚，他是奶奶帶大的⋯⋯

⋯⋯

不哭不哭。

哇～

?!

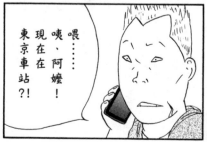

喂⋯⋯咦、阿嬤！現在在東京車站?!

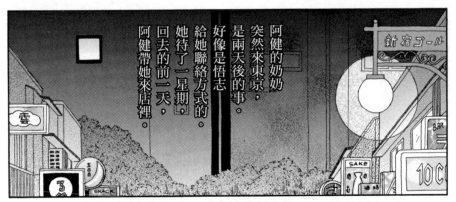

阿健的奶奶突然來東京，是兩天後的事。好像是悟志給她聯絡方式的。她待了一星期。回去的前一天。阿健帶她來店裡。

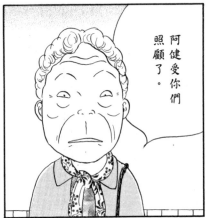

阿健受你們照顧了。

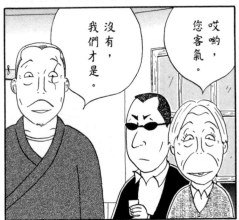

哎喲，您客氣。

沒有，我們才是。

有紅蘿蔔絲很多的松前漬，要吃嗎？

阿嬤。

啊，好的。

松前漬?!

嗯。過年的時候阿健說好吃，還多要了一份松前漬。

我開動了。

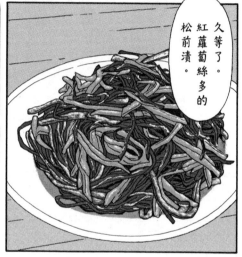

久等了。紅蘿蔔絲多的松前漬。

……

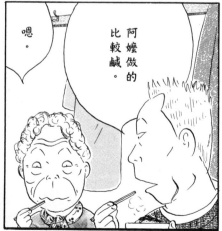

阿嬤做的比較鹹。

嗯。

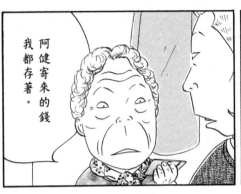

阿健寄來的錢我都存著。

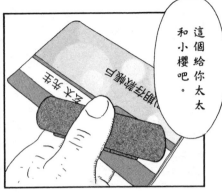

這個給你太太和小櫻吧。

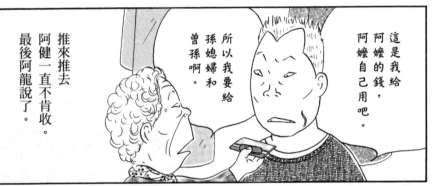

這是我給阿健的錢，阿嬤自己用吧。

所以我要給孫媳婦和曾孫啊。

推來推去阿健一直不肯收。最後阿龍說了。

阿健你就收下吧，算是對阿嬤盡孝啊。

阿嬤。

阿健。

一星期後，阿嬤寄了很多松前漬給阿健。他分了我一些，確實是有點鹹啊。

六四

第372夜◎吻仔魚片和沙丁魚乾

有吻仔魚片嗎?

吻仔魚片有喔。喂,安倍,不要胡說八道。

沒有喔。

咦?

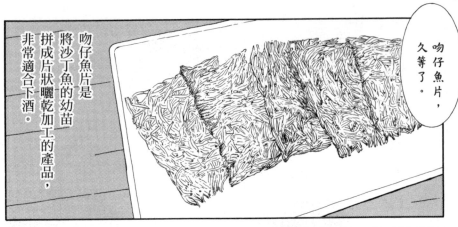

吻仔魚片，久等了。

吻仔魚片是將沙丁魚的幼苗拼成片狀曬乾加工的產品，非常適合下酒。

剛才那人是誰啊？

安倍啊。他是這部漫畫的作者。

要是有畫起來很麻煩的食材和料理，他就偶爾出來抱怨兩句。不用介意，想點什麼就點。

這樣啊……

呼哈
啊啊啊

咕嘟

咔嚓

吻仔魚片很殘酷啊，一口就把好多的幼苗吃了。

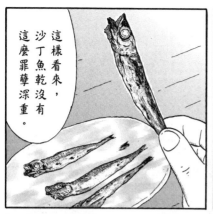

這樣看來，沙丁魚乾沒有這麼罪孽深重。

不好意思，魚類為了繁衍後代，在自然法則下，會產非常多的卵，所以有這麼多的幼苗。但好不容易存活下來、長大了，卻做成沙丁魚乾——

沙丁魚乾反而比較殘酷不是嗎？

嗚……

不要聊這種話題了啦，餐桌上的生命我們都心懷感謝地享用吧。

唔，老闆。

對不起，我說得太過
了。

是啊，兩種料理都做
的我，怎麼辦才好
啊。

唔……

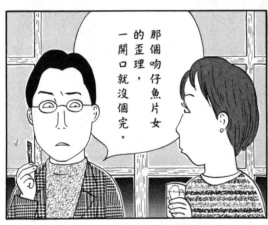

那個吻仔魚片女
的歪理，
一開口就沒個完。

一星期後——

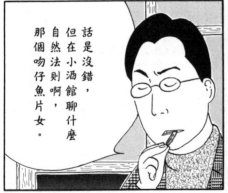

話是沒錯，
但在小酒館聊什麼
自然法則啊，
那個吻仔魚片女。

哇，真是難纏。
但是一開始是
丸山先生先挑事
的，不是嗎？

大家好。

歡迎光臨。

……吻仔魚片女

佐知?!

姐姐！

我是佐知的姊姊，美知。

我是丸山。

我來介紹，這位是丸山先生。

……

咦?!

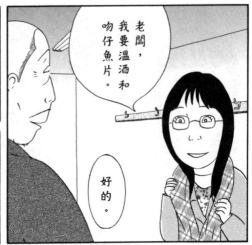

老闆,
我要溫酒和
吻仔魚片。

好的。

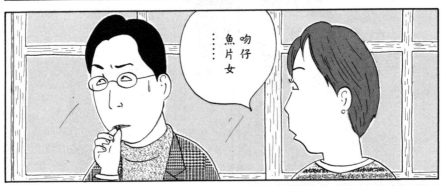

吻仔
魚片女
⋯⋯

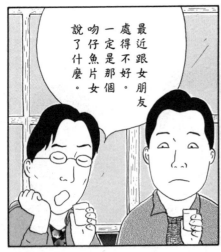

最近跟女朋友
處得不好,
一定是那個
吻仔魚片女
說了什麼。

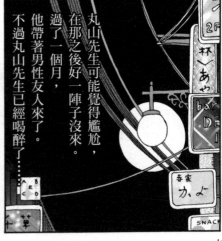

丸山先生可能覺得尷尬,
在那之後好一陣子沒來。
過了一個月,
他帶著男性友人來了。
不過丸山先生已經喝醉了⋯⋯

〇

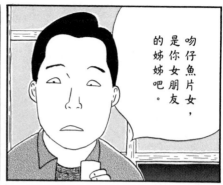

吻仔魚片女，是你女朋友的姊姊吧。

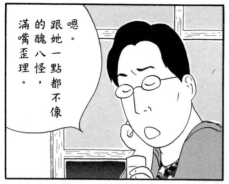

嗯。跟她一點都不像的醜八怪，滿嘴歪理。

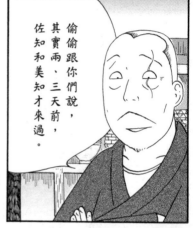

偷偷跟你們說，其實兩、三天前，佐知和美知才來過。

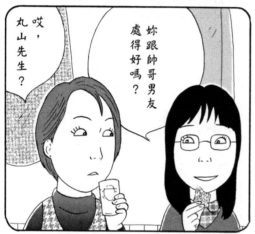

哎，丸山先生？

妳跟帥哥男友處得好嗎？

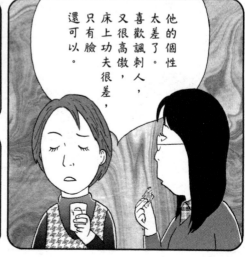

他的個性太差了。喜歡諷刺人，又很高傲，床上功夫很差，只有臉還可以。

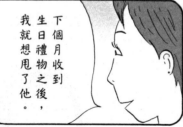

下個月收到生日禮物之後，我就想甩了他。

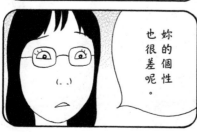

妳的個性也很差呢。

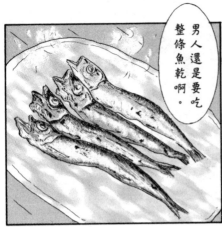

男人還是要吃整條魚乾啊。

沙丁魚乾，久等了。

嗯～～

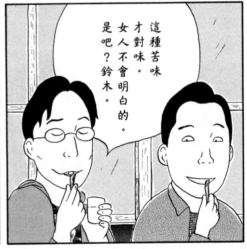

這種苦味才對味。女人不會明白的。是吧？鈴木。

歡迎光臨。

喀啦

……

又來了。

我要溫酒和吻仔魚片。

唔……

咔嚓

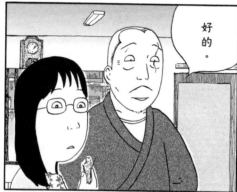

好的。

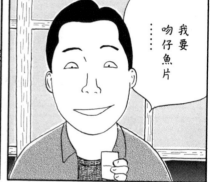

……我要吻仔魚片

唔,妳說對吧?

嗯嗯.

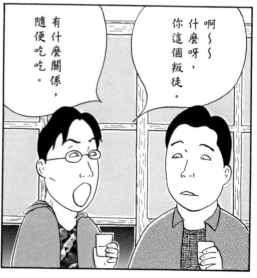

啊～～什麼呀,你這個叛徒。

有什麼關係,隨便吃吃。

次月——

好像處得很好，很好，

姊姊和鈴木先生。

鈴木先生？

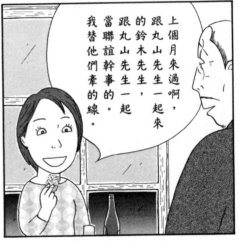

上個月來過啊，跟丸山先生一起來的鈴木先生，跟丸山先生一起當聯誼幹事的。我替他們牽的線。

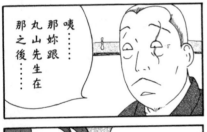

咦……那妳跟丸山先生在那之後……

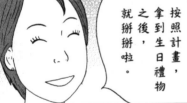

按照計畫，拿到生日禮物之後，就掰掰啦。

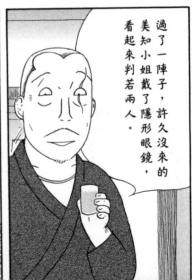

過了一陣子，許久沒來的美知小姐戴了隱形眼鏡，看起來判若兩人。

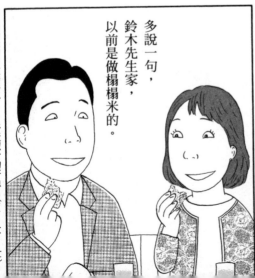

多說一句，鈴木先生家，以前是做榻榻米的。

※榻榻米的日文發音（tatami）近似於吻仔魚片（tatami-iwashi）。

凌晨三點

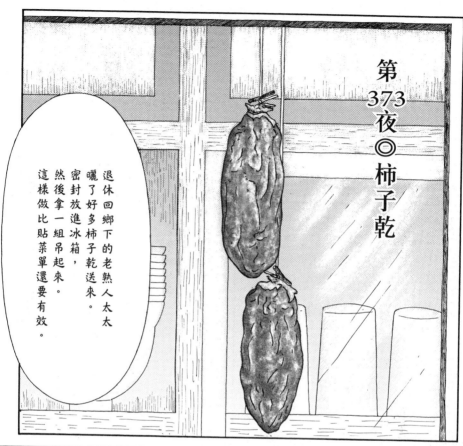

第373夜◎柿子乾

退休回鄉下的老熟人太太
曬了好多柿子乾送來。
密封放進冰箱，
然後拿一組吊起來。
這樣做比貼菜單還要有效。

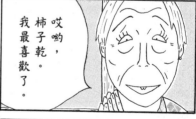

哎喲，柿子乾。
我最喜歡了。

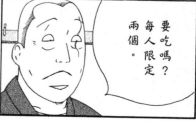

要吃嗎？
每人限定
兩個。

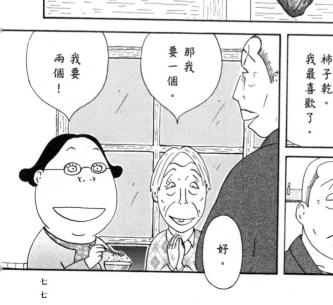

我要
兩個！

那我
要一個
。

好
。

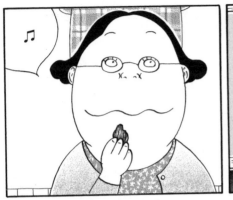

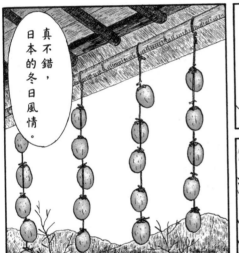

真不錯，日本的冬日風情。

去年好像是柿子的豐收年。

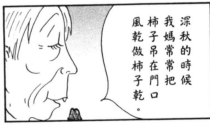

深秋的時候我媽常常把柿子吊在門口風乾做柿子乾。

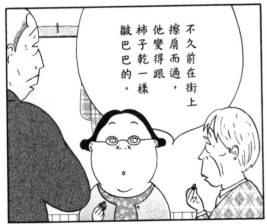

不久前在街上擦肩而過，他變得跟柿子乾一樣皺巴巴的。

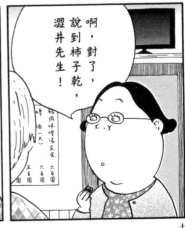

啊，對了，說到柿子乾，澀井先生！

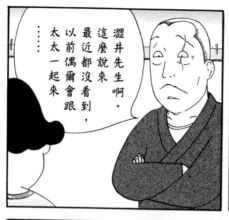

對啊。
新年去花園神社參拜，
有個人拜了好久，
一看原來是澀井先生。
他整個人都蔫了。

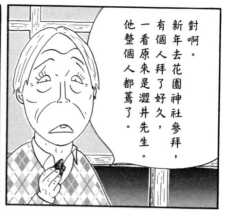

澀井先生啊。
這麼說來
最近都沒看到，
以前偶爾會跟
太太一起來
……

歡迎光臨。

唉……

?!

澀井先生變得
像柿子乾一樣，
應該不只是
被冷風吹的吧。

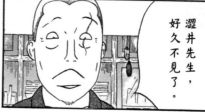

澀井先生，
好久不見了。

分居?!

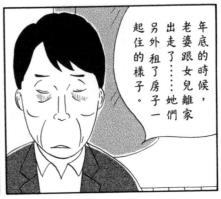

年底的時候，老婆跟女兒離家出走了⋯⋯她們另外租了房子一起住的樣子。

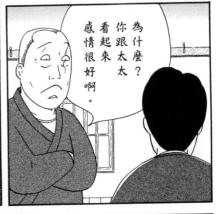

為什麼？你跟太太看起來感情很好啊。

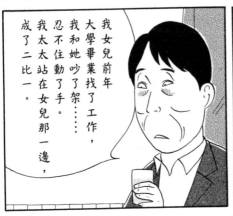

我女兒前年大學畢業找了工作，我和她吵了架⋯⋯忍不住動了手。我太太站在女兒那一邊，成了二比一。

就這樣離家了嗎？

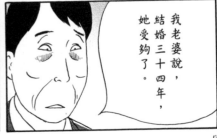

我老婆說，結婚三十四年，她受夠了。

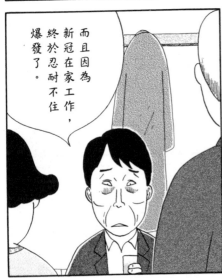

而且因為新冠在家工作，終於忍耐不住爆發了。

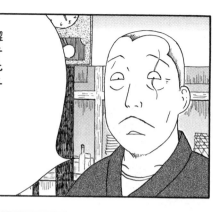

澀井先生在一家大公司上班，幾年前搬出宿舍，在東京買了一幢透天厝。他說是憧小鉛筆屋※。長男和長女早就離開家自己住，現在他跟在家當主婦的太太和二女兒三人同住。

※因為建地狹小，屋頂削尖狀似鉛筆的房屋物件。

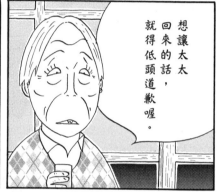

想讓太太回來的話，就得低頭道歉喔。

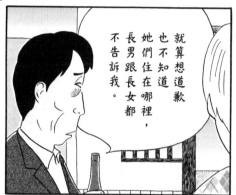

就算想道歉也不知道她們住在哪裡，長男跟長女都不告訴我。

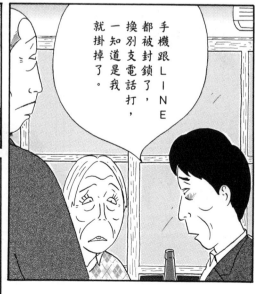

手機跟LINE都被封鎖了，換別支電話打，一知道是我就掛掉了。

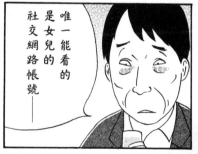

唯一能看的是女兒的社交網路帳號——

看起來她們母女倆過得很好。

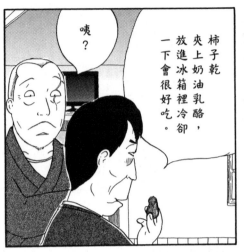

柿子乾夾上奶油乳酪，放進冰箱裡冷卻一下會很好吃。

咦？

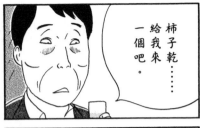

柿子乾⋯⋯給我來一個吧。

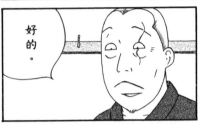

好的。

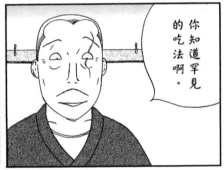

你知道這罕見的吃法啊。

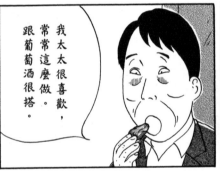

我太太很喜歡，常常這麼做。跟葡萄酒很搭。

下次我去買奶油乳酪。但是這裡沒有葡萄酒。而且你不快點來的話，柿子乾就沒有啦。

我知道啦。

⋯⋯

回到家，一片漆黑沒人在，真的很討厭……

……

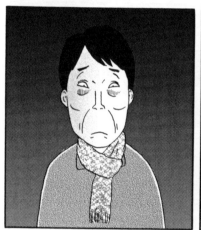

老闆，就是這個！

三天後

來，久等了。乳酪柿子乾。

非常感謝您這麼喜歡這柿子乾。

♪

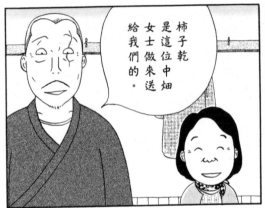

柿子乾是這位中畑女士做來送給我們的。

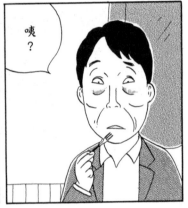

咦?

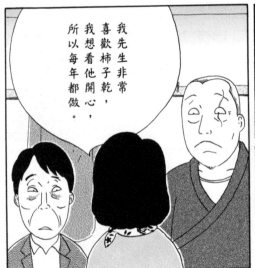

我先生非常喜歡柿子乾,我想看他開心,所以每年都做。

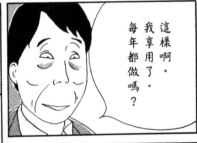

這樣啊。我享用了。每年都做嗎?

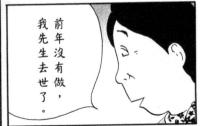

前年沒有做,我先生去世了。

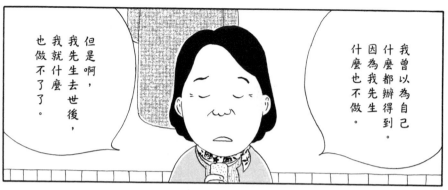

我曾以為自己什麼都辦得到。因為我先生什麼也不做。

但是啊，我先生去世後，我就什麼也做不了了。

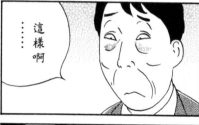

……這樣啊

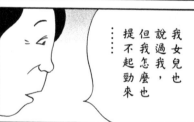

我女兒也說過我，但我怎麼也提不起勁來……

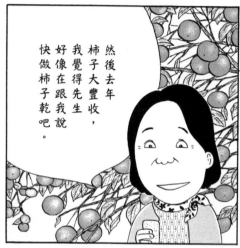

然後去年柿子大豐收，我覺得先生好像在跟我說快做柿子乾吧。

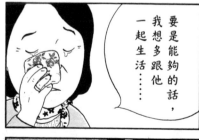

要是能夠的話，我想多跟他一起生活……

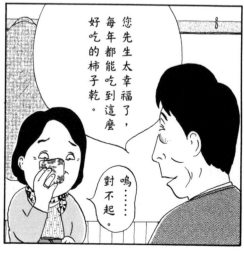

您先生太幸福了，每年都能吃到這麼好吃的柿子乾。

嗚……對不起。

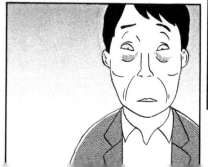

初春時，澀井先生的太太和女兒來店裡了。太太看起來神清氣爽，判若兩人。

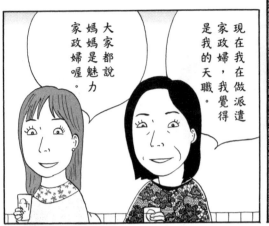

大家都說媽媽是魅力家政婦喔。

現在我在做派遣家政婦，我覺得是我的天職。

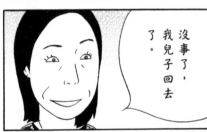

沒事了，我兒子回去了。

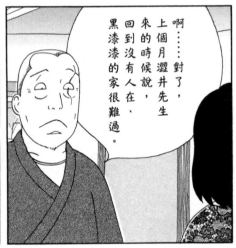

啊……對了，上個月澀井先生來的時候說，回到沒有人在、黑漆漆的家很難過。

哥哥被同居的女友趕出門，只好回家了。

果然是女人更勝一籌啊……

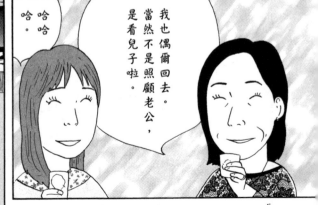

哈哈哈。

我也偶爾回去。當然不是照顧老公，是看兒子啦。

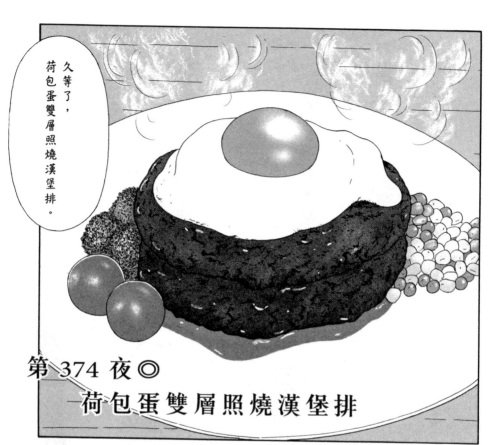

久等了，荷包蛋雙層照燒漢堡排。

# 第 374 夜 ◎
## 荷包蛋雙層照燒漢堡排

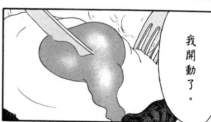

我開動了。

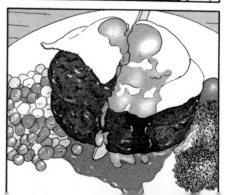

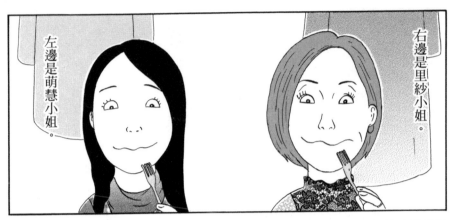

右邊是里紗小姐。

左邊是萌慧小姐。

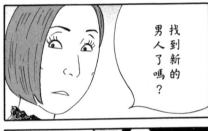

找到新的男人了嗎？

母女倆都是肉食系啊。

嗯。這次是房地產公司的社長。

戳插

不會被要了吧，怎麼樣的人啊？

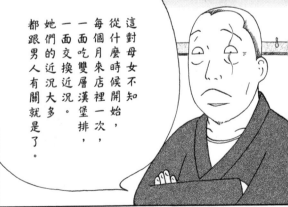

這對母女不知從什麼時候開始，每個月來店裡一次，一面吃雙層漢堡排，一面交換近況。她們的近況大多都跟男人有關就是了。

八八

五十四歲，離婚一次，單身。

有錢，而且年輕男人很麻煩，不是嗎？媽媽最近怎樣？

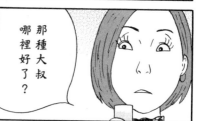

那種大叔哪裡好了？

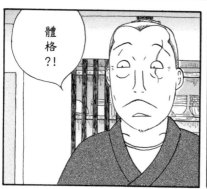

體格？！

現在有個目標，是健身房的教練。我選男人是要看體格的。

有什麼關係，我喜歡就好。

是肉慾啊。

真厲害！

媽媽不是談戀愛——

兩人離開後──

結果是女兒比較難纏啊。

嗯。小壽桑也這麼說。

乍看之下，很清純，

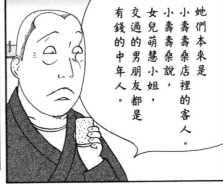

她們本來是小壽壽桑店裡的客人。小壽壽桑說，女兒萌慧小姐，交過的男朋友都是有錢的中年人。

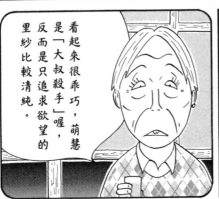

看起來很乖巧，萌慧是「大叔殺手」喔，反而是只追求欲望的里紗比較清純。

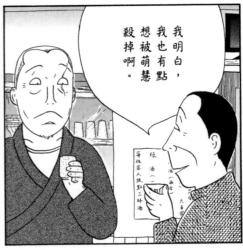

我明白，我也有點想被萌慧殺掉啊。

師傅不行的，你沒錢。

是啊，哈哈哈。

一個月後，里紗小姐帶著那位體格好的男友來了。
萌慧小姐跟年長的男友去夏威夷旅行。

久等了，老樣子。

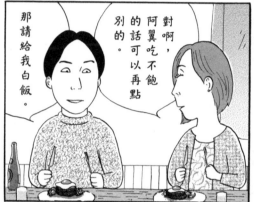

別的話可以再點。

對啊，阿翼吃不飽的話可以再點別的。

那請給我白飯。

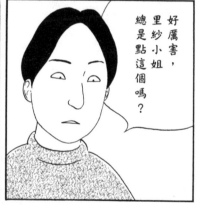

好厲害，里紗小姐總是點這個嗎？

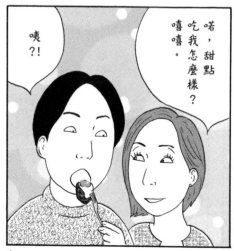

唔，甜點吃我怎麼樣？嘻嘻。

咦?!

好的。

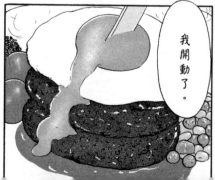

我開動了。

四月中

小壽壽桑，
看這個。

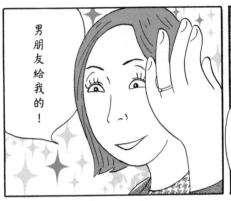

男朋友給我的！

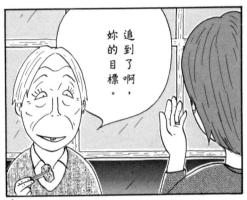

追到了啊，
妳的目標。

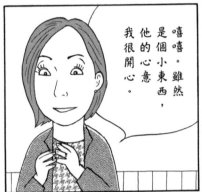

嘻嘻。雖然
是個小東西，
他的心意，
我很開心。

妳身經百戰
還這麼純情啊。

歡迎光臨。

喲啦

別這麼說啦，
人家心裡
還是少女呢。

大家好。

老闆，老樣子，兩份。

怎麼啦，妳還好嗎？

我有了。

對不起，今天沒有食慾。

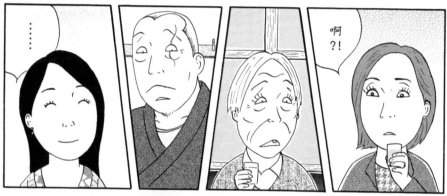

啊？！

......

跟妳說過多少次，愛怎麼玩都可以，但要好好避孕！

接下來就交給我吧，我會好好處理的。

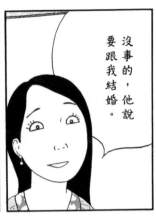

沒事的，他說
要跟我結婚。

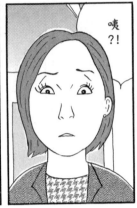

咦?!

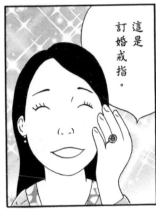

這是
訂婚戒指。

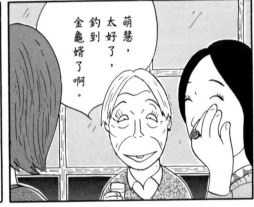

萌慧，
太好了，
釣到
金龜婿了啊。

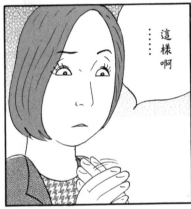

……
這樣啊

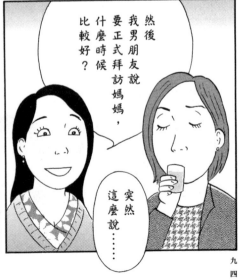

然後
我男朋友說
要正式拜訪媽媽，
什麼時候
比較好?

突然
這麼說……

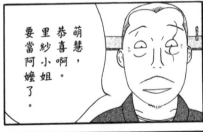

萌慧，
恭喜啊。
里紗小姐
要當阿嬤了。

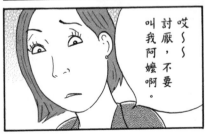

哎～～
討厭，不要
叫我阿嬤啊。

兩週後

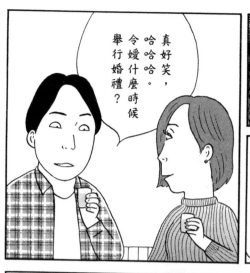

真好笑，哈哈哈哈。令嬡什麼時候舉行婚禮？

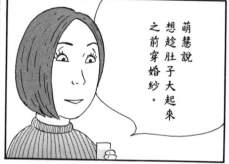

作夢也沒想到，會被年紀比我大的男人叫媽媽。

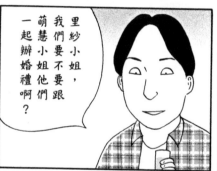

里紗小姐，我們要不要跟萌慧小姐他們一起辦婚禮啊？

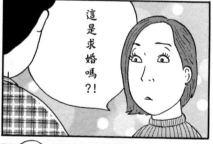

萌慧說想趁肚子大起來之前穿婚紗。

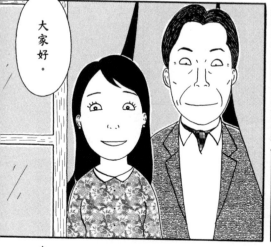

大家好。

這是求婚嗎？！

歡迎光臨。

咚啦

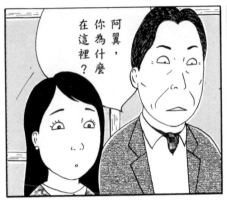

阿翼，你為什麼在這裡？

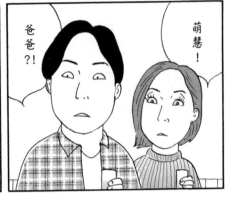

爸爸?!

萌慧！

里紗小姐的男朋友阿翼，是萌慧小姐的先生和前妻生的孩子。

阿翼由前妻撫養，自從成人式之後，這是第一次跟父親見面。

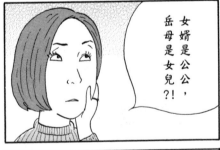

女婿是公公，岳母是女兒?!

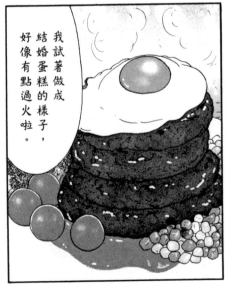

我試著做成結婚蛋糕的樣子，好像有點過火啦。

久等了。這下可真是親上加親了。

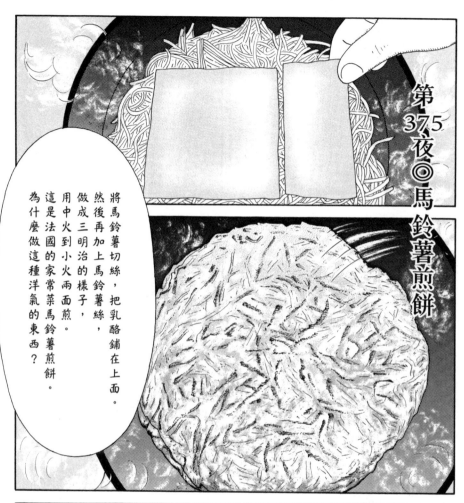

將馬鈴薯切絲，把乳酪鋪在上面。
然後再加上馬鈴薯絲，
做成三明治的樣子，
用中火到小火兩面煎。
這是法國的家常菜馬鈴薯煎餅。
為什麼做這種洋氣的東西？

店裡的營業方針是
只要客人點，
能做的就會做。

是她點的。

……嗚

……

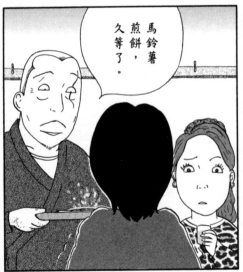

馬鈴薯煎餅,久等了。

怎麼啦,妳還好嗎?

啊啊……我想回到兩星期前。

惠子小姐，
做好了。

我開動了。

嗚嗚……

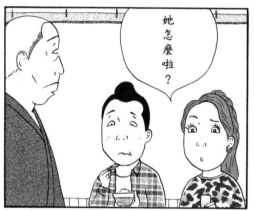

她怎麼啦？

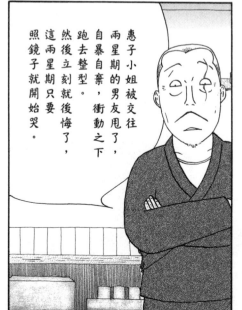

惠子小姐被交往兩星期的男友甩了，自暴自棄，衝動之下跑去整型。然後立刻就後悔了，這兩星期只要照鏡子就開始哭。

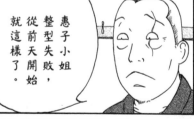

惠子小姐整型失敗，從前天開始就這樣了。

不是前天，是兩星期前。

拿掉了眼睛下面的淚腺脂肪。我以前就很介意……

說失敗是整了哪裡？

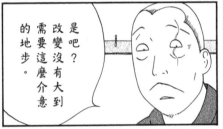

是吧？改變沒有大到需要這麼介意的地步。

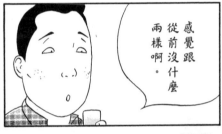

感覺跟從前沒什麼兩樣啊。

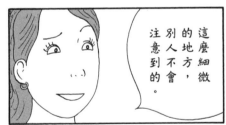

這麼細微的地方，別人不會注意到的。

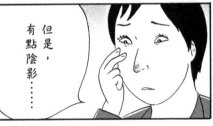

但是，有點陰影……

就在此時——

喀啦

歡迎光臨。

大家都安慰鼓勵她。

……但是

我覺得不錯啊，很清爽，挺好的。

大家好。

牛郎宏樹來了。

宏樹，你的臉又去微調了？

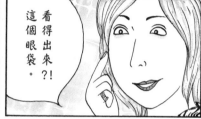

看得出來?!
這個眼袋。

?!

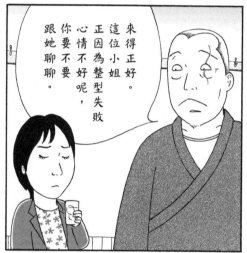

來得正好。
這位小姐正因為整型失敗心情不好呢，你要不要跟她聊聊。

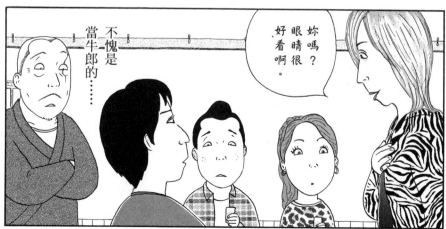

不愧是當牛郎的……

妳嗎？
眼睛很好看啊。

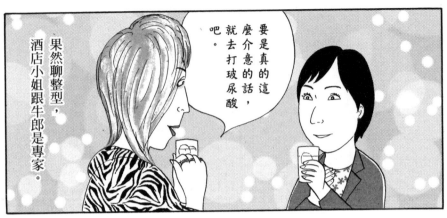

果然聊整型，酒店小姐跟牛郎是專家。

要是真的這麼介意的話，就去打玻尿酸吧。

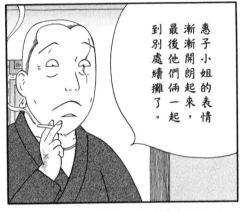

惠子小姐的表情漸漸開朗起來，最後他們倆一起到別處續攤了。

兩天後。

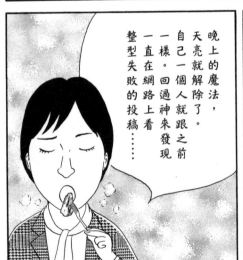

晚上的魔法，天亮就解除了。自己一個人就跟之前一樣。回過神來發現一直在網路上看整型失敗的投稿……

呼……

又來了。

沒這種事。宏樹太快了。

這樣啊。我還擔心妳迷上牛郎了。

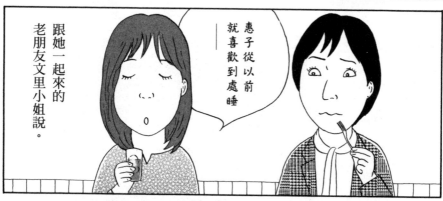

跟她一起來的老朋友文里小姐說。

惠子從以前就喜歡到處睡——

這樣啊……

惠子心情不好，不只是因為整型的緣故。

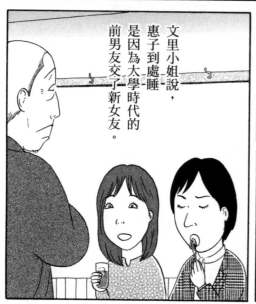

文里小姐說，惠子到處睡，是因為大學時代的前男友交了新女友。

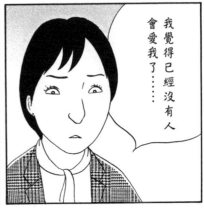

我覺得已經沒有人會愛我了⋯⋯

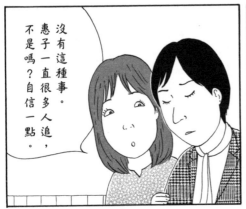

沒有這種事。惠子一直很多人追，不是嗎？自信一點。

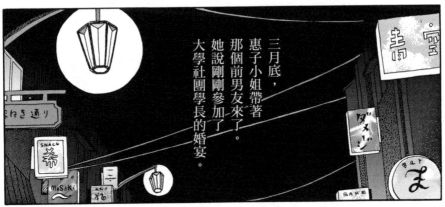

三月底，惠子小姐帶著那個前男友來了。她說剛剛參加了大學社團學長的婚宴。

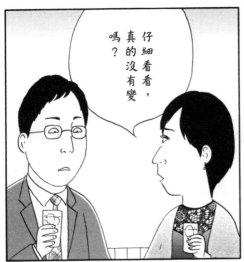

仔細看看，真的沒有變嗎？

惠子一點都沒變，嚇了我一跳。

呃⋯⋯真的嗎？

嗯——一定要說的話……

比以前更漂亮啦。

真的?!

一定要說的話?

久等了,馬鈴薯煎餅。

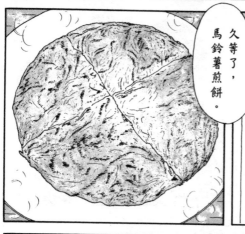

因為,沒人做給我吃啊……

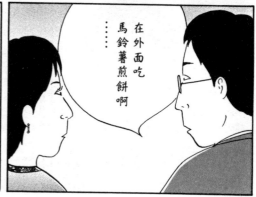

……在外面吃馬鈴薯煎餅啊

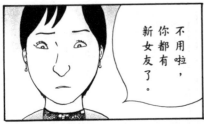

不用啦，你都有新女友了。

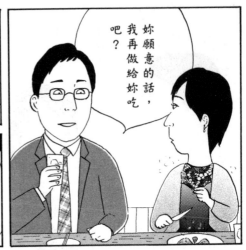

妳願意的話，我再做給妳吃吧？

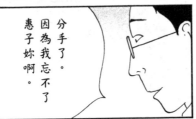

分手了。因為我忘不了惠子妳啊。

這樣的話，再做給我吃吧。

這樣一來，我大概就不用再做馬鈴薯煎餅啦，省了不少事，做起來很麻煩的。

我這麼以為，結果惠子小姐又跟前男友分手了。原因是——

他還是太快了……她這麼說！

一〇六

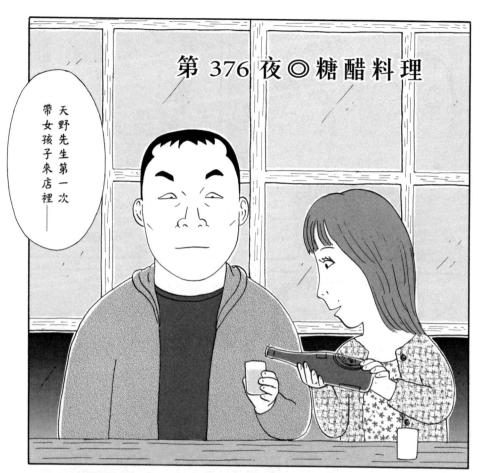

# 第 376 夜 ◎ 糖醋料理

天野先生第一次帶女孩子來店裡——

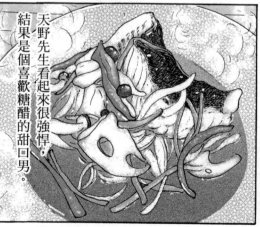

天野先生看起來很強悍，結果是個喜歡糖醋的甜口男。

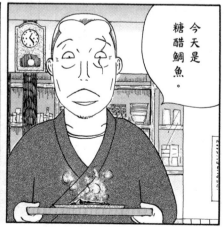

今天是糖醋鯛魚。

我開動了。

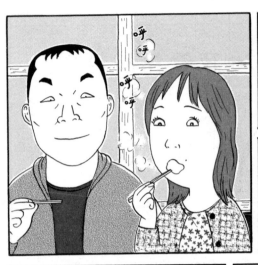

天野先生有這麼大的女兒啊？

不是女兒，我沒結過婚。我來介紹，這是我未婚妻日香里小姐。

日香里小姐芳齡幾何？

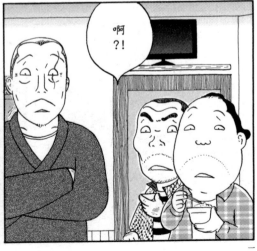

啊?!

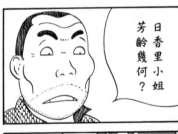

十九歲。

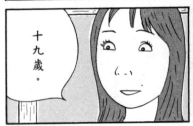

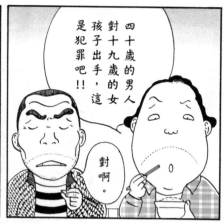

四十歲的男人對十九歲的女孩子出手，這是犯罪吧!!

對啊。

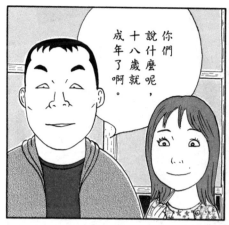

你們說什麼呢，十八歲就成年了啊。

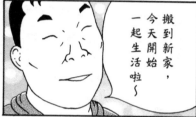

搬到新家，今天開始一起生活啦～

嗯。

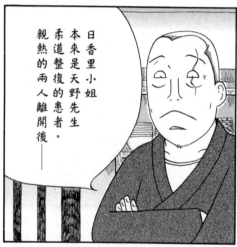

日香里小姐本來是天野先生柔道整復的患者。親熱的兩人離開後——

一星期後——

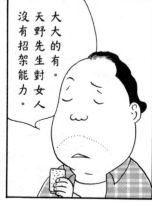

大大的有。天野先生對女人沒有招架能力。

那絕對有古怪。

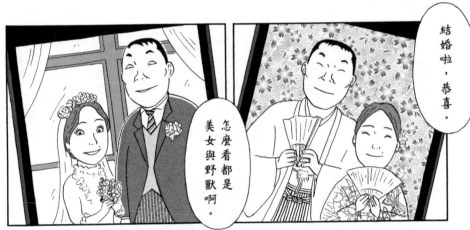

結婚啦，恭喜。

怎麼看都是美女與野獸啊。

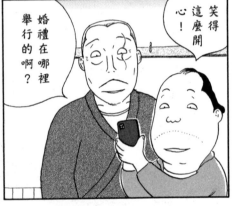

笑得這麼開心！

婚禮在哪裡舉行的啊？

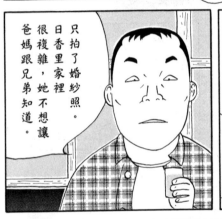

只拍了婚紗照。日香里家裡很複雜，她不想讓爸媽跟兄弟知道。

今天新娘在哪裡啊？

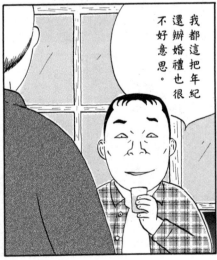

我都這把年紀還辦婚禮也很不好意思。

她忘了東西在之前跟人合租的公寓裡，回去拿了。

日香里，怎麼啦？

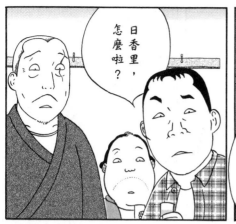

歡迎光臨。

喀啦

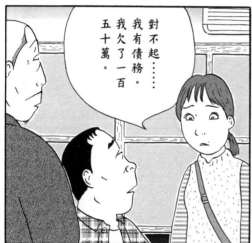

對不起……我有債務。我欠了一百五十萬。

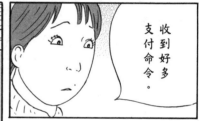

收到好多支付命令。

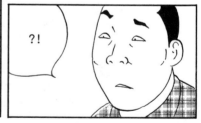

?!

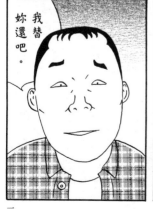

我替妳還吧。

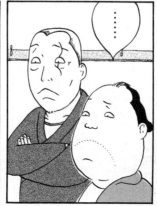

……

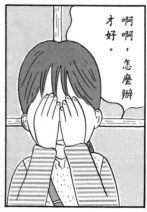

啊啊，怎麼辦才好。

一一三

十天後——

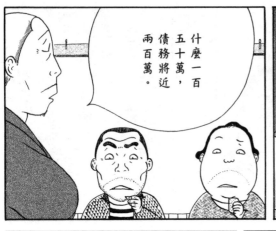

什麼一百五十萬，債務將近兩百萬。

看吧，我就說有古怪。

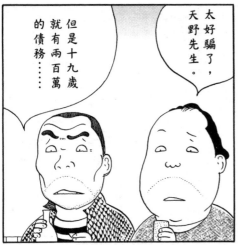

太好騙了，天野先生。

但是十九歲就有兩百萬的債務……

全部都由天野先生償還了。

日香里因為家庭關係複雜，十八歲就離家出走……總之好像有很多內情。

大家好！

嘻啦

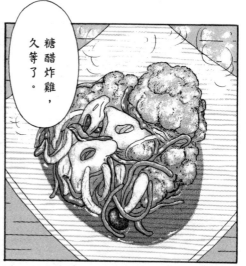

糖醋炸雞，久等了。

糖醋的香味很開胃啊。

啊～～呼呼呼。（啊～好好吃。）

阿俊，下次我做給你吃！

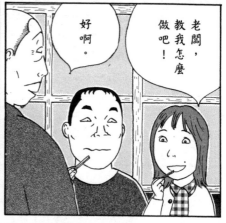

好啊。

老闆，教我怎麼做吧！

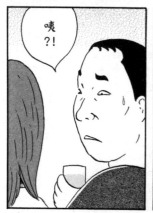

咦?!

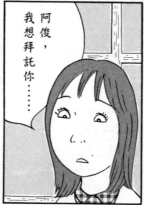

阿俊，我想拜託你……

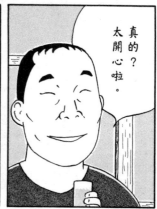

真的？太開心啦。

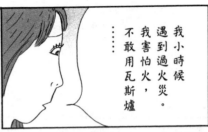

我小時候遇到過火災。我害怕火，不敢用瓦斯爐……

知道了，明天去買黑晶爐吧。

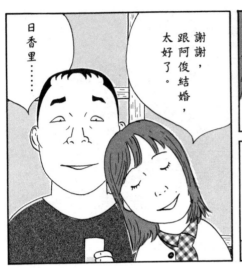

謝謝，跟阿俊結婚，太好了。

日香里……

太好騙了。

嗯啊……

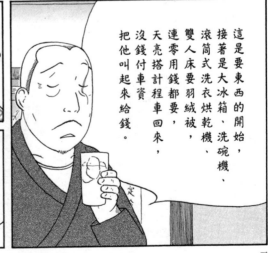

這是要東西的開始，接著是大冰箱、洗碗機、滾筒式洗衣烘乾機、雙人床要羽絨被，連零用錢都要，天亮搭計程車回來，沒錢付車資把他叫起來給錢。

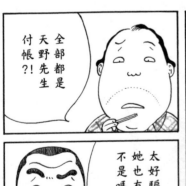

全部都是天野先生付帳?!

太好騙了吧。她也有工作不是嗎？

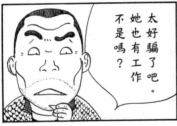

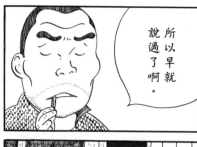

所以早就說過了啊。

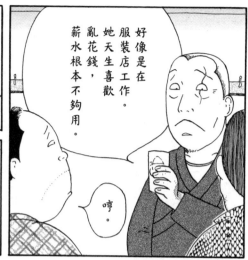

好像是在服裝店工作。她天生喜歡亂花錢，薪水根本不夠用。

哼。

喀啦

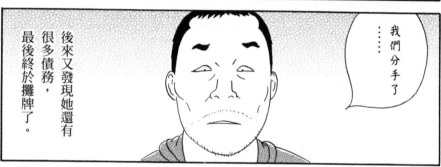

……我們分手了

後來又發現她還有很多債務，最後終於攤牌了。

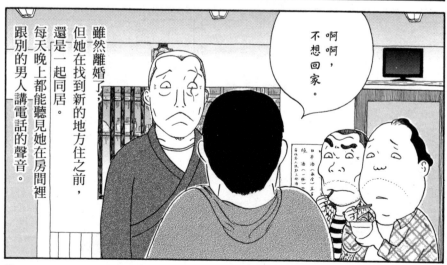

啊啊，不想回家。

雖然離婚了，但她在找到新的地方住之前，還是一起同居。每天晚上都能聽見她在房間裡跟別的男人講電話的聲音。

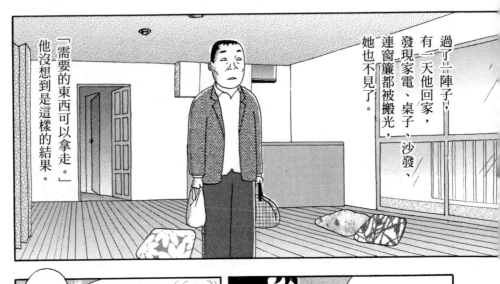

過了一陣子，有一天他回家，發現家電、桌子、沙發、連窗簾都被搬光，她也不見了。

「需要的東西可以拿走。」他沒想到是這樣的結果。

天津飯，久等了。

只留下我的衣服、鞋子，廁所拖鞋和三個坐墊。

我是說婚姻生活。

呼呼

老闆，不酸也不甜呢。

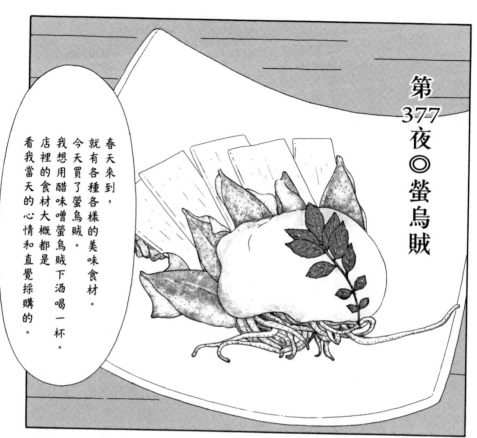

第377夜◎螢烏賊

春天來到，就有各種各樣的美味食材。今天買了螢烏賊。我想用醋味噌螢烏賊下酒喝一杯。店裡的食材大概都是看我當天的心情和直覺採購的。

討厭，小壽桑，說什麼呢?!

春天啊⋯⋯不知道還能迎接幾個春天呢。

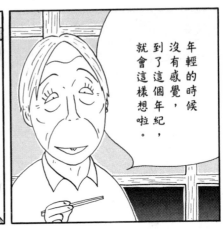

年輕的時候
沒有感覺，
到了這個年紀，
就會這樣想啦。

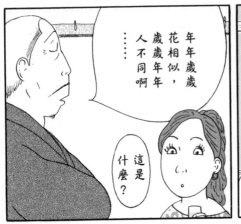

年年歲歲
花相似，
歲歲年年
人不同啊

……

這是
什麼？

是唐詩。
花每年都一樣地開，
但賞花的人就不一樣
了。也有人死了沒法
賞花的。

這麼一想，
就會想吃當令
的食物啦。

……
這樣啊

歡迎光臨。

咚啦

老闆，快看！
我的西裝，
是訂製的喔。

哇，我好像在牛郎俱樂部呢！！

越來越像帥哥啦。

哎喲真好看！很配你啊。

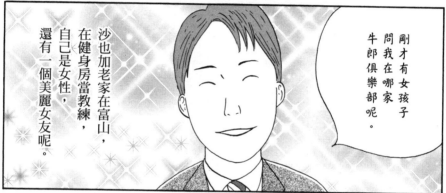

剛才有女孩子問我在哪家牛郎俱樂部呢。

沙也加老家在富山，在健身房當教練，自己是女性，還有一個美麗女友呢。

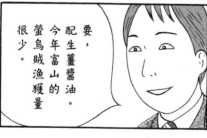

要，配生薑醬油。今年富山的螢烏賊漁獲量很少。

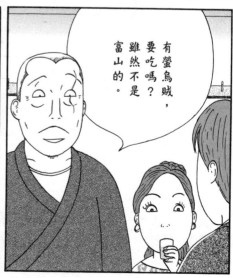

有螢烏賊，要吃嗎？雖然不是富山的。

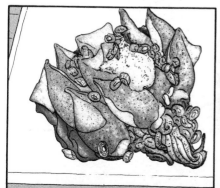

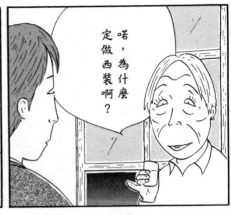

唔，為什麼定做西裝啊？

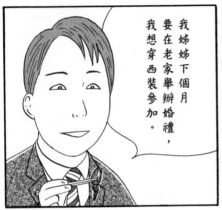

我姊姊下個月要在老家舉辦婚禮，我想穿西裝參加。

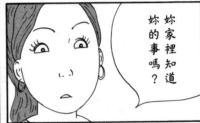

妳家裡知道妳的事嗎？

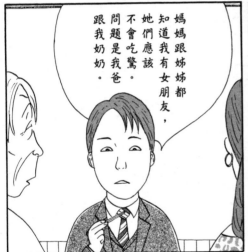

媽媽跟姊姊都知道我有女朋友，她們應該不會吃驚。問題是我爸。跟我奶奶。

我姊姊說沒關係的。

咚...

我想他們會嚇到的。

還沒跟他們說嗎？

十天後，沙也加帶著來東京出差的爸爸到店裡來了——

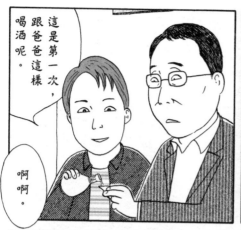

這是第一次，跟爸爸這樣喝酒呢。

啊啊。

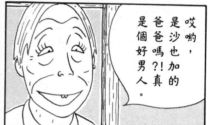

哎喲，是沙也加的爸爸嗎？！真是個好男人。

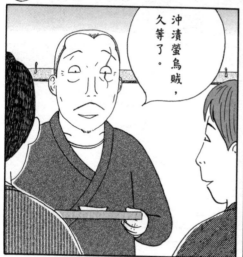

沖漬螢烏賊，久等了。

是吧！

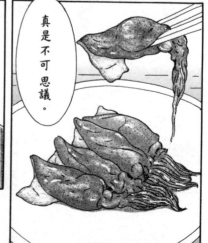

真是不可思議。

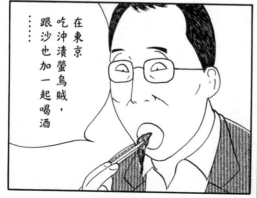

在東京吃沖漬螢烏賊，跟沙也加一起喝酒……

歡迎光臨。

大家好。

嗒啦

?!

啊,妳好。

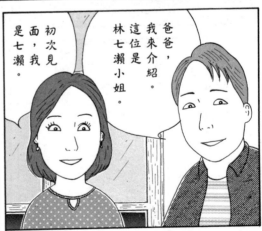

爸爸,我來介紹。這位是林七瀨小姐。

初次見面,我是七瀨。

一二四

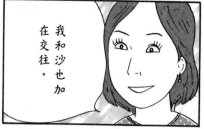

我和沙也加在交往。

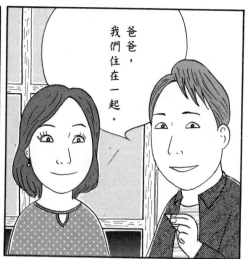

爸爸，我們住在一起。

咦?!

……

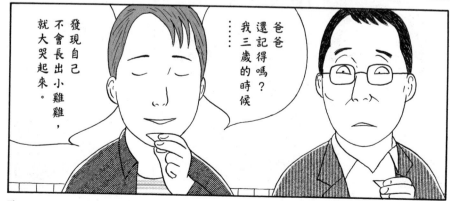

爸爸還記得嗎？我三歲的時候……

發現自己不會長出小雞雞，就大哭起來。

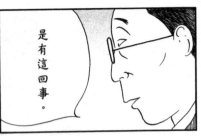
是有這回事。

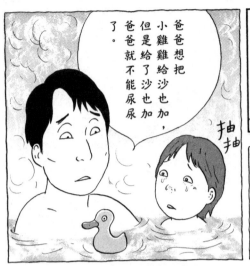
爸爸想把小雞雞給沙也加，但是給了沙也加爸爸就不能尿尿了。

抽抽

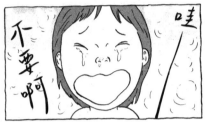
不要啊

哇

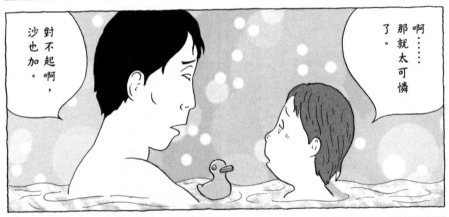
啊⋯⋯那就太可憐了。

對不起啊，沙也加。

好羨慕⋯⋯真是好爸爸。

奶奶呢？

還沒說。

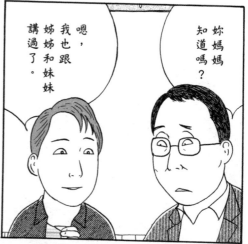

妳媽媽知道嗎？

嗯，我也跟姊姊和妹妹講過了。

問題是奶奶啊。

嗯。

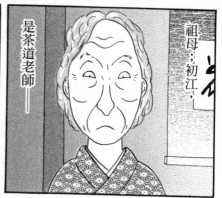

祖母…初江，

是茶道老師——

沙也加按計畫穿了那套西裝參加。

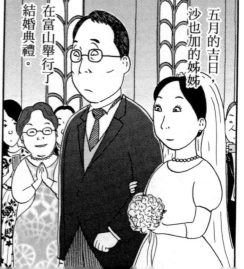

五月的吉日，沙也加的姊姊在富山舉行了結婚典禮。

婚禮怎麼樣啦。

奶奶年輕的時候，是寶塚的鐵粉。

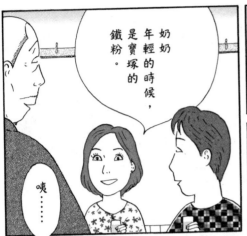

咦⋯⋯

很棒。奶奶也很高興。

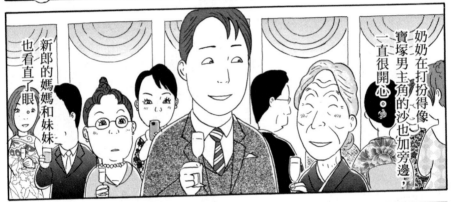

奶奶在打扮得像寶塚男主角的沙也加旁邊，一直很開心。

新郎的媽媽和妹妹也看直了眼。

這樣啊，太好了。

會把我介紹給大家。

夏天我會和七瀨一起回家省親。

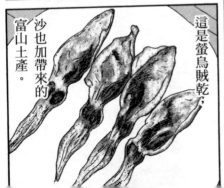

這是螢烏賊乾，沙也加帶來的富山土產。

# 第 378 夜◎塔可飯

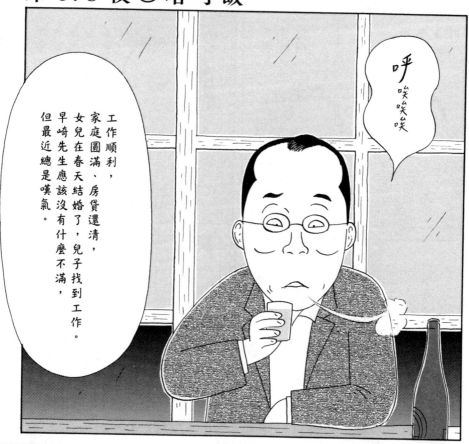

呼
咳咳咳

工作順利，
家庭圓滿、房貸還清，
女兒在春天結婚了，兒子找到工作。
早崎先生應該沒有什麼不滿，
但最近總是嘆氣。

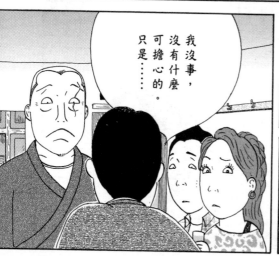

我沒事，
沒有什麼
可擔心的。
只是……

不要這樣。
連我都要
消沉下去了。

有什麼
心事嗎？
你之前說
要去體檢。

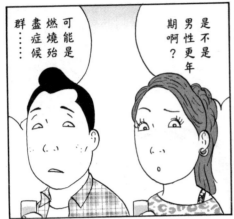

群……
可能是
燃燒殆
盡症候

是不是
男性更年
期啊？

怎麼說呢，
該做的事情
都做過了，
生活已經沒什麼
意思啦。

大家好。

喀啦

呼

哎
哎
哎

……

?!

好的。

我要啤酒
和塔可飯。

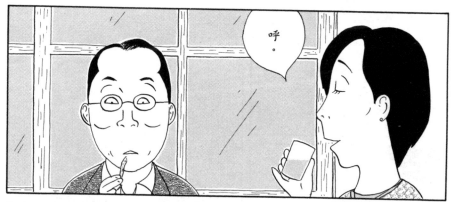

呼。

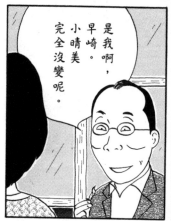

是我啊，早崎。小晴美完全沒變呢。

咦?!啊，是的。

那個……妳是村井晴美小姐吧?

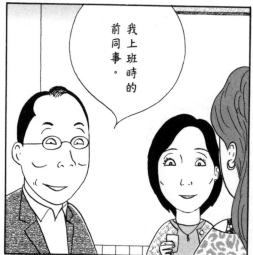

我上班時的前同事。

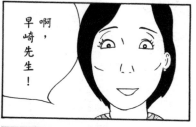

啊，早崎先生!

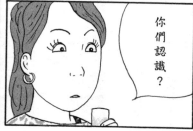

你們認識?

我開動了。

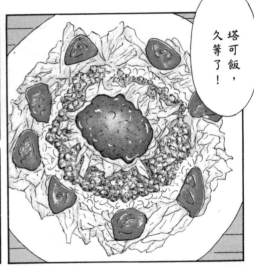

塔可飯，久等了！

那個好像很好吃。

要嚐一點嗎？

呃，可以嗎？

老闆，請再給我一根湯匙。

後來，早崎先生邀她去別處喝酒了。

一三〇

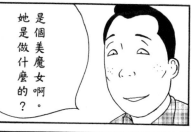

是個美魔女啊。她是做什麼的?

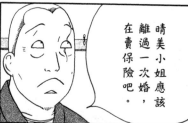

晴美小姐應該離過一次婚,在賣保險吧。

就是這樣!早崎先生一定買了保險。

嗯……

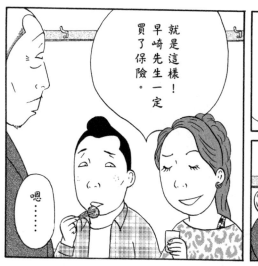

小晴美在賣保險,我買了啊。

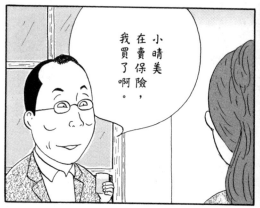

尊夫人沒問題嗎?

然後我們約好了明天一起吃飯。嘻嘻。

看吧。

一三三

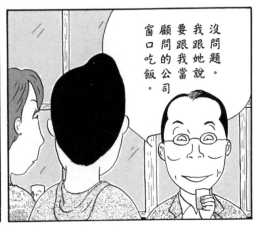

我跟她說。
要跟我當我
顧問的公司
窗口吃飯。

沒問題。

我對太太沒有任何
不滿，也不想破壞
家庭。只不過想給
生活添加一點色彩
而已。

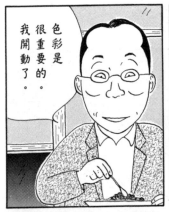

色彩是
很重要的。
我開動了。

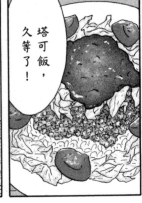

塔可飯，
久等了！

色彩啊⋯⋯

一個月後——

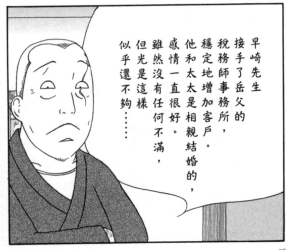

早崎先生
接手了岳父的
稅務師事務所，
穩定地增加客戶。
他和太太是相親結婚的，
感情一直很好。
雖然沒有任何不滿，
但光是這樣
似乎還不夠⋯⋯

一三三

嘻嘻嘻。

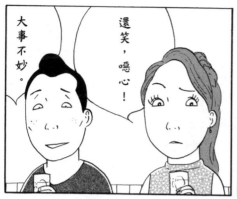

大事不妙。

還笑，噁心！

只是看小晴美的LINE訊息，就覺得心跳加速。

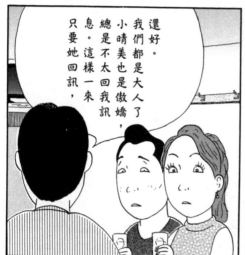

還好。我們都是大人了，小晴美也是傲嬌，總是不太回我訊息。這樣一來，只要她回訊，

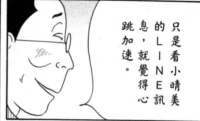

跟那個美魔女處得好嗎？

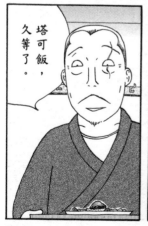

塔可飯，久等了。

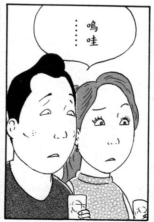

……嗚哇

我就開心得要爆炸啦……嘻嘻嘻。

昨天中午，我老婆啊……

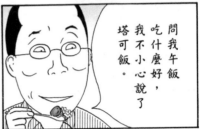
問我午飯吃什麼好，我不小心說了塔可飯。

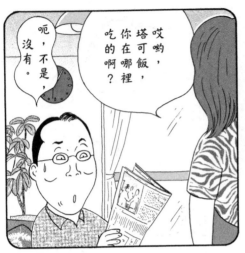
哎喲，塔可飯，你在哪裡吃的啊？

呃，沒有，不是。

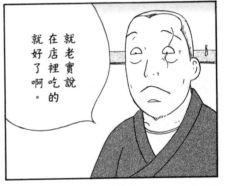
就老實說在店裡吃的就好了啊。

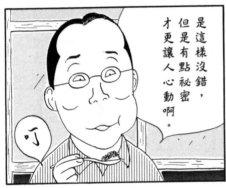
是這樣沒錯，但是有點祕密才更讓人心動啊。

叮

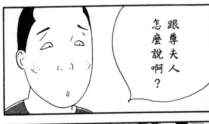
跟尊夫人怎麼說啊？

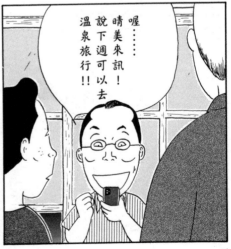
喔……晴美來訊！說下週可以去溫泉旅行！！

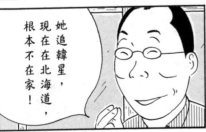
她追韓星，現在在北海道，根本不在家！

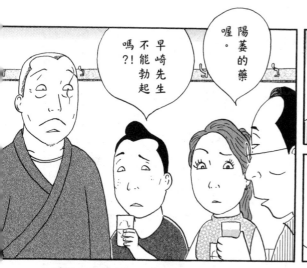

陽萎的藥喔。

早崎先生不能勃起嗎?!

旅行要帶護身符啊。

什麼護身符?

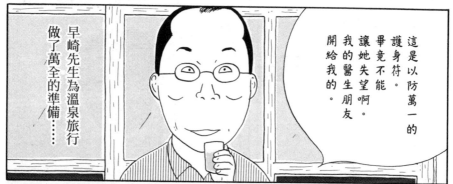

這是以防萬一的護身符。畢竟不能讓她失望啊。我的醫生朋友開給我的。

早崎先生為溫泉旅行做了萬全的準備……

怎麼啦?

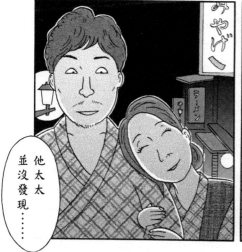

他太太並沒發現……

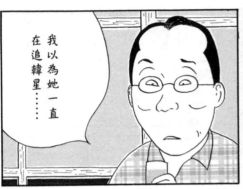

我以為她一直在追韓星……

我第一次看見那傢伙露出那種表情。

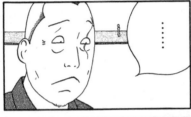

……

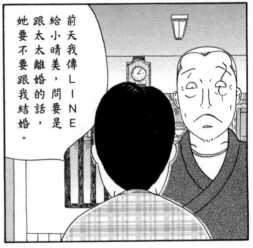

前天我傳LINE給小晴美，問要是跟太太離婚的話，她要不要跟我結婚。

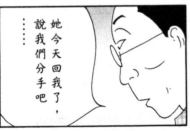

她今天回我了，說我們分手吧……

……

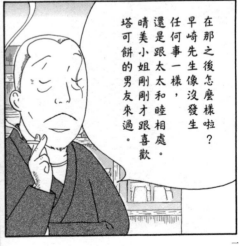

在那之後怎麼樣啦？早崎先生像沒發生任何事一樣，還是跟太太和睦相處。晴美小姐剛剛才跟喜歡塔可餅的男友來過。

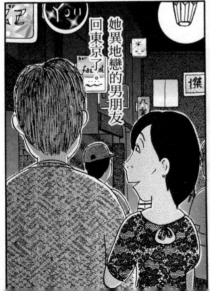

她異地戀的男朋友回東京了

# 第 379 夜 ◎ 薑燒烏龍麵

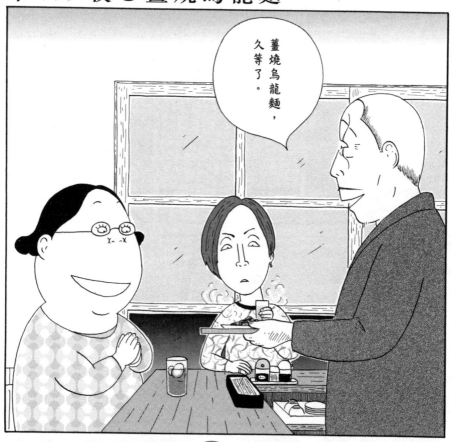

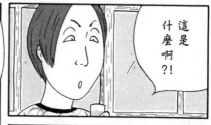

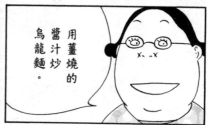

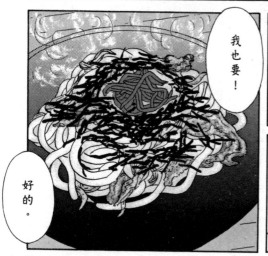

怎麼樣？

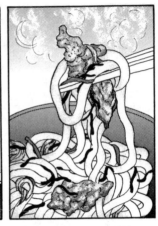

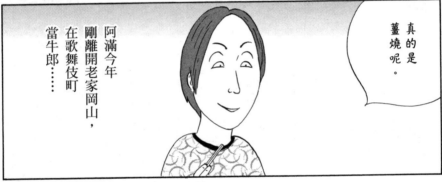

真的是薑燒呢。

阿滿今年剛離開老家岡山，在歌舞伎町當牛郎⋯⋯

料是豬肉和洋蔥。

加上紅薑和海苔絲提味。

喀啦

歡迎光臨。

君香小姐！

阿滿?！今天休息嗎？

我被牛郎俱樂部開除了。

咦，君香小姐有小孩啊?！

阿滿是我叫的牛郎的助手。

怎麼，你們認識啊？

老實說，過了三十歲才開始當牛郎，是很難混的。

我覺得自己還挺帥的呢……

嘻嘻。

阿滿，明天有空？

有空喔。

明天幫我看一下孩子好嗎？我有點事。

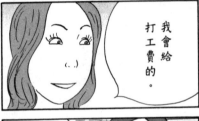

我會給打工費的。

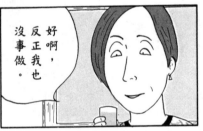

好啊，反正我也沒事做。

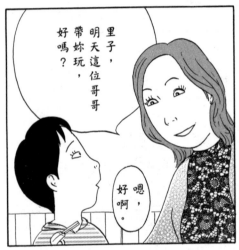

里子，明天這位哥哥帶妳玩，好嗎？

嗯，好啊。

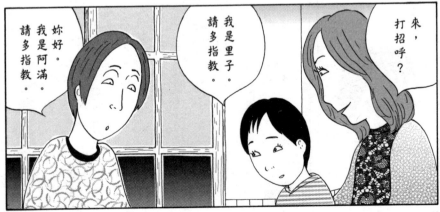

妳好。我是阿滿。請多指教。

我是里子。請多指教。

來，打招呼？

我開動了。

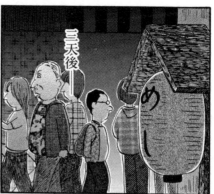

三天後──

嘶嘶嘶

一直在一起嗎？

呼呼

應該是明天回來。里子跟我處得很好就是了。

嗯。君香小姐突然和男朋友去北海道旅行了……

謝啦！

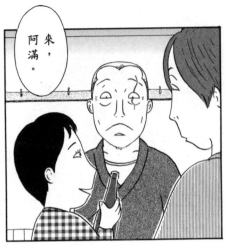

來，阿滿。

五天後——

POKER

‥‥‥‥

人變多了?!

君香小姐店裡同事的孩子。

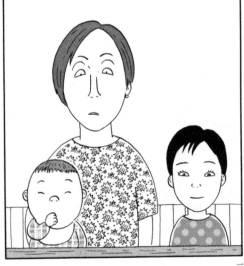

好的。

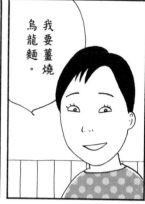

我要薑燒烏龍麵。

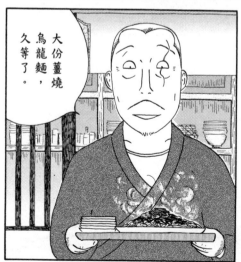

大份薑燒烏龍麵，久等了。

所有人都讓你帶小孩？

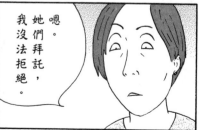

嗯。她們拜託，我沒法拒絕。

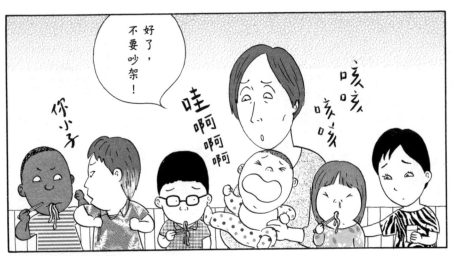

十天後──

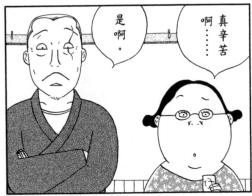

真辛苦
啊……

是啊。

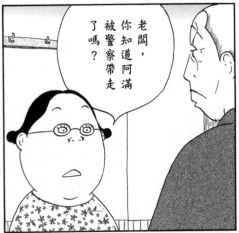

老闆，
你知道阿滿
被警察帶走
了嗎？

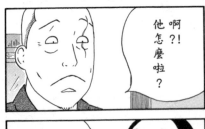

啊?!
他怎麼啦？

我晚上去
便利店的路上
看見的。

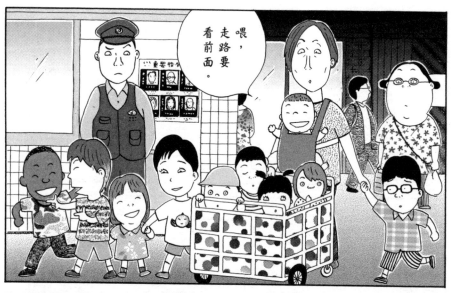

喂，走路要看前面。

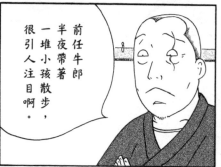

前任牛郎半夜帶著一堆小孩散步，很引人注目啊。

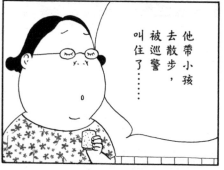

他帶小孩去散步，被巡警叫住了�⋯⋯

我開動了。

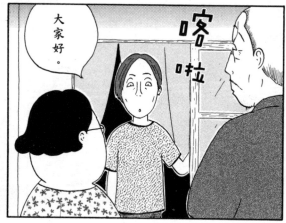

大家好。

喀啦

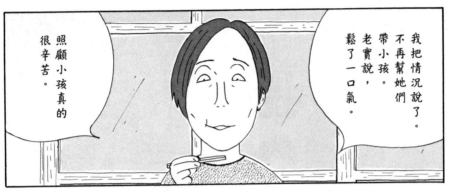

我把情況說了。
不再幫她們帶小孩。
老實說，
鬆了一口氣。

照顧小孩真的很辛苦。

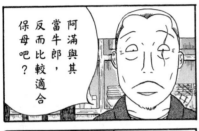

阿滿與其當牛郎，反而比較適合保母吧？

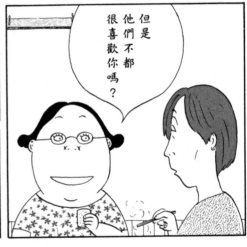

但是
他們不都
很喜歡你嗎？

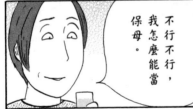

不行不行，
我怎麼能當
保母。

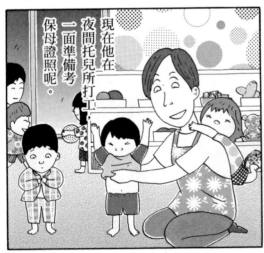

現在他在
夜間托兒所打工
一面準備考
保母證照呢。

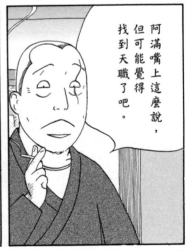

阿滿嘴上這麼說，
但可能覺得
找到天職了吧。

深夜食堂YY0327

深夜食堂
27

作者
安倍夜郎（Abe Yaro）

一九六三年二月二日生。曾任廣告導演。二〇〇三年以
《山本掏耳店》獲得「小學館新人漫畫大賞」，之後正
式在漫畫界出道，成為專職漫畫家。
《深夜食堂》在二〇〇六年開始連載，二〇一〇年獲得
「第五十五回小學館漫畫賞」及「第三十九回漫畫家協
會賞大賞」。由於作品氣氛濃郁、風格特殊、七度改編
影視。二〇一五年首度改編成電影，二〇一六年再拍電
影續集。

譯者
丁世佳

以文字轉換糊口已逾半生，除《深夜食堂》外，尚有英
日文譯作散見各大書店。近日重操舊業，再度邁入有
聲領域，敬請期待新作。

裝幀設計　黑木香
美術設計　山田和香＋Bay Bridge Studio
版面構成　張添威
內頁排版　呂昀禾
手寫字體　鹿夏男、吳偉民、黃蕾玲
行銷企劃　黃蕾玲、陳彥廷
主　　編　詹修蘋
責任編輯　李家騏
版權負責　李家騏
副總編輯　梁心愉

初版一刷　二〇二三年十二月十一日
定價　新臺幣二四〇元

ThinKingDom 新経典文化

發行人　葉美瑤
出版　新經典圖文傳播有限公司
地址　臺北市中正區重慶南路一段五七號十一樓之四
電話　02-2331-1830　傳真　02-2331-1831
讀者服務信箱　thinkingdomvw@gmail.com

總經銷　高寶書版集團
地址　臺北市內湖區洲子街八八號三樓
電話　02-2799-2788　傳真　02-2799-0909
海外總經銷　時報文化出版企業股份有限公司
地址　桃園市龜山區萬壽路二段三五一號
電話　02-2306-6842　傳真　02-2304-9301

版權所有，不得擅自以文字或有聲形式轉載、複製、翻印，
違者必究
裝訂錯誤或破損的書，請寄回新經典文化更換

深夜食堂／安倍夜郎作；丁世佳譯. -- 初版.
-- 臺北市：新經典圖文傳播有限公司, 2023.12.11--
150面；14.8×21公分
ISBN 978-626-7061-98-5（第27冊：平裝）
EISBN 978-626-7061-99-2

# 深夜食堂

シンヤショクドウ

安倍夜郎

肚子飽了，
心也暖了。

日本國民飲食漫畫
第 ① ~ ㉗ 集，絕贊上市。
丁世佳翻譯・新經典文化出版。

營業時間 深夜十二時到清晨七時。

點你想吃的，做得出來就幫你做。

就是這裡的經營方針。

人們稱這兒叫「深夜食堂」。

搭配以下的書，讀了才不會餓哦——

## 深夜食堂の料理帖

BIG COMICS SPECIAL

著／飯島奈美
漫畫／安倍夜郎
翻譯／丁世佳
定價二七〇元

## 深夜食堂×《dancyu》

人氣美食雜誌與《深夜食堂》
夢幻跨界合作美食特輯

共同編輯

BIG COMICS SPECIAL

漫畫插畫 審訂合作／安倍夜郎
翻譯／丁世佳
定價二七〇元

## 深夜食堂之勝手口

廚房後門流傳的飲食閒話
《深夜食堂》延伸的料理故事

BIG COMICS SPECIAL

著／堀井憲一郎
漫畫／安倍夜郎
翻譯／丁世佳
定價二五〇元

人氣料理家的「深夜食堂」食譜

## 我家就是深夜食堂

由4位深夜食堂職人
用心研發的「升級版」菜單

5個步驟就能完成的家常美味，
提味、擺盤、拍照訣竅不藏私。

4位人氣料理家
只在這裡教的私房食譜75道

BIG COMICS SPECIAL

著／小堀紀代美・坂田阿希子
重信初江・徒然花子
原作漫畫插畫／安倍夜郎
翻譯／丁世佳
定價三〇〇元